AIGC 视觉传达
艺术设计实战

高佳琪
李仲驰 编著
秦嘉婧

化学工业出版社
·北京·

内 容 简 介

本书是一本讲解人工智能（AI）技术在视觉传达领域应用的实用指南。本书内容丰富，涵盖了Midjourney的基本使用与技巧、AI技术与视觉传达的融合、AI视觉传达流程与方法、丰富的AI视觉传达应用案例、AI设计实战以及资源与学习路径等多个方面。详细介绍了AI工具的操作方法和技巧，帮助读者快速上手使用。通过分析AI技术与视觉传达的融合方式，讲解了如何将AI技术应用于设计流程中的各个环节，提高设计效率和质量。提供了一套完整的AI视觉传达流程和方法，从需求分析、数据准备、模型选择到结果评估，帮助读者系统地理解和掌握AI技术的应用。书中收录的实际应用案例涵盖不同风格和场景的设计作品，包括包装、标志、UI、IP、海报、装饰图形设计等诸多领域，为读者提供了丰富的实践参考和灵感启发。通过实际案例和经验分享，读者可以了解AI技术在实际项目中的应用场景和效果，解决实际问题并提高设计水平。本书还提供了相关学习资源和学习路径，包括书籍、网络课程、论坛社区等，帮助读者进一步深入学习和研究AI技术与视觉传达的结合。

本书旨在为专业视觉传达设计师、学生、AI技术爱好者、行业从业者以及普通爱好者提供有效的解决方案，满足他们对AI技术在视觉传达中的应用需求。

图书在版编目(CIP)数据

AIGC艺术设计实战：视觉传达 / 高佳琪，李仲驰，秦嘉婧编著. -- 北京：化学工业出版社，2025．2．
ISBN 978-7-122-46877-2

Ⅰ．J062-39

中国国家版本馆CIP数据核字第2025YB1983号

责任编辑：杨 倩　　　　　　　　　　封面设计：异一设计
责任校对：边 涛　　　　　　　　　　装帧设计：盟诺文化

出版发行：化学工业出版社（北京市东城区青年湖南街13号　邮政编码100011）
印　　装：北京瑞禾彩色印刷有限公司
710mm×1000mm　1/16　印张12½　字数260千字　2025年3月北京第1版第1次印刷

购书咨询：010-64518888　　　　　　　售后服务：010-64518899
网　　址：http://www.cip.com.cn
凡购买本书，如有缺损质量问题，本社销售中心负责调换。

定　　价：79.00元　　　　　　　　　　　　　　　　　　　版权所有　违者必究

推荐序

在当今数字化时代，人工智能技术的迅猛发展，正以前所未有的速度和力量，渗透进人类社会的各个领域，深刻地影响着我们的生产生活方式，也为艺术和设计领域带来了全新的变革与机遇。人工智能生成内容（Artificial Intelligence Generative Content，简称AIGC，下同）的出现，犹如一股强劲的飓风，席卷全球创意产业，为设计师们带来了前所未有的工具和方法，开辟了全新的快速高效的设计捷径。

AIGC技术的应用已经超越了传统的艺术设计方式，不再局限于静态的图像创作，而是涵盖了更广泛的领域，为设计师提供了全新的创作工具和方法。传统上，艺术设计是一个高度依赖个人创造力和技能的领域，但随着AIGC技术的崛起，设计师们可以借助机器学习、深度学习、自然语言处理、计算机视觉等技术，快速生成具有创造性、逼真性和多样性的内容。例如，在服装设计领域，设计师可以利用AIGC技术生成各种风格和款式的服装设计草图，从而加速设计过程并提高创作效率。

AIGC技术拓展了设计师的思维边界，推动了创新的发展，通过大数据分析和模式识别，可以为设计师提供更广泛、更丰富的灵感来源。AIGC技术还为设计师提供了实时优化和个性化定制的能力，借助AIGC技术，他们可以通过分析用户数据和市场趋势，实时优化设计方案，使其更符合用户需求。未来，替代传统设计师的不是AIGC工具本身，而是掌握AIGC工具的当代设计师！因此，设计师和未来设计师们需要认识到AIGC在艺术设计领域的独特优势，借助科技的力量，对设计进行实时优化，使作品更符合市场需求和用户喜好。

《AIGC艺术设计实战》系列图书的问世，不仅为设计师们提供了全新的思路和方法，更是对人工智能技术在设计领域的强力推动和应用示范。每一本书都是对该领域的深度探索和前沿实践，给出了面对人工智能时代变革的解决方案，缩短设计周期，提高设计效率，促进了设计的创新和发展。通过大量丰富的实际案例，由浅入深、详细解析，深度展示每一步的创作思路，直观地展示AIGC技术在艺术设计中的应用，深入探讨AIGC技术如何给各个专业设计方向赋能，为提升艺术设计师们的创作效率、拓展设计思路，并推动艺术设计的创新与发展，提供了有效帮助。

本系列图书具有翔实的理论知识、前沿的实践案例和清晰的操作指南，特色鲜明：一是内容全面，涵盖了视觉设计、工业设计、服装设计、空间环境设计、信息交互设计、插画设计、游戏设计等AIGC艺术设计的主要应用领域，为读者提供了全面的知识体系和实践指导；二是案例丰富，以实践设计学为导向，精选了大量实战案例，深入剖析AIGC技术在各个领域中的应用实践，为读者提供可借鉴、可操作的实战经验；

三是操作指南详细，上手便捷，提供了详细的操作指南并配以大量高清演示图例，使读者能够快速上手，轻松掌握AIGC艺术设计的实践技巧；四是语言通俗，易于理解，辅以大量图表和案例分析，使读者能够轻松理解AIGC艺术设计相关知识和技术，带领读者们领略AIGC艺术设计的无限魅力，并逐步掌握将AIGC技术融入设计创作的实战技巧。

AIGC的使用虽然入门门槛低，但要做出高水平、高质量的艺术设计作品，还需要从实战训练角度认真学习和研究这一新兴技术，特别是要学会使用提示词这类"AI心智"。该系列图书就是让更多人理解AI，启迪"AI心智"，帮助普通读者提升"AI素养"，对读者进行AIGC工作原理的扫盲，特别是在实战应用层面上给出了许多极富实操性的指南，是当下社会亟需的大众AI科普书。它将带你领略AIGC艺术设计的无限魅力，探索AIGC技术如何赋能艺术设计，打破传统设计的局限，创造出更加新颖、独特、震撼的艺术作品。无论你是艺术设计专业的学生，还是经验丰富的设计师，或是对AIGC技术充满好奇的业余艺术设计爱好者，相信该系列图书都能够成为探索人工智能时代设计发展的参考，将为你打开通往AIGC艺术设计新世界的大门。

我自2016年开始从事AI辅助艺术设计研究和教学的经历来看，当下全社会对AI工具学习的渴求很强烈，但大部分可以看到的教程要么过于专业劝退了绝大多数普通人，要么过于表面让人无法理解和领悟AI的精髓，确实需要有一套易于被读者所接受的，与各个设计专业特点结合的AIGC应用图书，帮助更多人尽快开启"AI心智"。

感谢本套图书的作者们和编辑们在人工智能领域辛勤深耕，他们有在企业或教育界的丰富经验，还有向普通人讲解繁难概念的能力，帮助我们的社会在这个"山雨欲来风满楼"的时点接受"AI素养"的启蒙和实战的训练。期待他们有更多更好更深入的作品问世，与各位同行共同创造一个更加丰富多彩的视觉世界。

2024年6月1日于上海

注：本文作者范凯熹为中国美术学院教授、博导，兼任世界华人美术教育协会理事兼人工智能美术教育专业委员会主任，中国（香港）设计师协会理事，东方创意设计（中国）研究院理事长。

前言

近年来，随着人工智能技术的高速迭代，对社会生产方式以及生产关系产生了极大影响。人工智能技术不仅在各行各业中展现出巨大的应用潜力，也正逐步改变着人们的社会结构和生活方式。在医疗保健、交通运输、教育和金融等领域，人工智能技术的应用已经日趋成熟，在艺术设计领域也表现出前所未有的创新力。

现阶段，生成式AI大模型ChatGPT风靡全球，与此同时，Stable Diffusion、Midjourney等人工智能生成内容（AIGC）类绘图人工智能技术的发展也愈发迅速。这些技术的进步，不仅使得艺术创作更加高效，也对传统行业的艺术类岗位产生了深远影响，催生一些新岗位的同时，也导致一些传统岗位的消失。如今，在不同行业中，对于劳动者的能力要求日益提高，掌握人工智能技术已经成为劳动者进入行业的敲门砖。特别是在设计领域，AI绘图工具的应用为设计师们提供了全新的创作方式和思路。

Midjourney是一个由Midjourney研究实验室开发的人工智能程序，可根据文本生成图像。该程序目前架设在Discord频道上，使用者可以通过Discord的机器人指令进行操作，创作出丰富多样的图像作品。自2022年7月12日进入公开测试阶段以来，Midjourney已经吸引了大量用户，其强大的图像生成能力和易用性使其在设计师群体中备受欢迎。

《AIGC艺术设计实战》系列图书旨在为读者提供详尽、系统的Midjourney设计教程，帮助读者从零开始深入学习Midjourney软件的使用逻辑。书中提供了上百种具体的设计案例，每个案例都配有详细的提示词说明和图文演示，帮助读者更好地理解和应用这些技术。通过这些案例，读者可以逐步掌握Midjourney的使用技巧，并将其融入自己的创作过程中。

本系列书籍不仅介绍了Midjourney的基本操作和功能，还深入探讨了如何将其应用于多个设计领域。涵盖了视觉传达、服装设计、UI/UX设计、插画创作、环境艺术设计、游戏设计、工业产品设计等多个艺术领域，通过丰富的实例和详细的操作步骤，帮助读者快速上手，并在实际项目中灵活运用。每个设计案例都经过精心挑选和设计，以便读者能够从中学到实用的技巧和方法。

在现代设计中，人工智能工具不仅能够提高工作效率，还能开拓设计师的创意思维。通过与AI的协作，设计师可以快速生成大量的创意方案，从中筛选出最佳的设计思路。这不仅节省了时间，还提高了设计作品的质量和创意水平。人工智能工具的应用，使得设计过程更

加灵活和多样化，为设计师提供了无限的可能性。

　　在当下，设计师利用AI绘图来激发灵感和辅助出图已经成为一种趋势。尽管许多设计师担心自己的工作会被取代，但事实上，设计是一项既理性又富有创造性的工作，仅靠随机性是无法完成高质量设计的。人工智能作为设计的辅助工具，正在日益深刻地介入到我们的日常设计工作之中。因此，设计师应当保持终身学习的心态，积极接受智能工具的学习，系统地掌握人工智能的工作逻辑与原理，才能在激烈的竞争中脱颖而出。

　　希望本书能够成为您学习和掌握人工智能设计技术的有力助手，助您在设计之路上不断前行。

<div style="text-align: right">**编著者**</div>

目录

第1章 AI绘图基础与工具介绍 ········· 1

1.1 AI绘图概述 ········· 2
- 1.1.1 什么是人工智能绘图 ········· 2
- 1.1.2 Midjourney及Stable Diffusion等主流绘图工具的区别 ········· 3

1.2 Midjourney出图的优势和劣势 ········· 4
- 1.2.1 Midjourney出图的优势 ········· 4
- 1.2.2 Midjourney出图的劣势 ········· 5

1.3 Stable Diffusion出图的优势和劣势 ········· 6
- 1.3.1 Stable Diffusion出图的优势 ········· 6
- 1.3.2 Stable Diffusion出图的劣势 ········· 7

第2章 Midjourney基本使用与技巧 ········· 8

2.1 如何使用Midjourney ········· 9
- 2.1.1 注册Discord账号 ········· 9
- 2.1.2 Midjourney个人服务器和机器人的使用 ········· 11
- 2.1.3 Midjourney的充值订阅 ········· 13

2.2 Midjourney主页、社群及App介绍 ········· 14
- 2.2.1 Midjourney主页社群及特定风格频道 ········· 14
- 2.2.2 Midjourney图像库的使用及下载 ········· 18

2.3 Midjourney版本特性介绍 ········· 19
- 2.3.1 V系列版本介绍 ········· 19
- 2.3.2 Niji系列版本介绍 ········· 20

2.4 Midjourney Prompt（提示词）写作技巧介绍 ········· 21
- 2.4.1 Midjourney提示词介绍 ········· 21
- 2.4.2 Midjourney提示词进阶写法 ········· 22

2.5 Midjourney常用参数指令设置 ········· 23
- 2.5.1 基础指令使用方法 ········· 23
- 2.5.2 Settings内部设置使用方式 ········· 26
- 2.5.3 进一步处理生成图像的方法 ········· 29
- 2.5.4 提示词尾缀参数应用 ········· 34

第3章　AI技术与视觉传达的融合 ………… 38
3.1　AIGC在视觉传达中的商业价值 …………………………… 39
3.2　AIGC在视觉传达中的应用和影响 ………………………… 40
3.3　AI在视觉传达设计中的工具简介 …………………………… 40
3.3.1　AI视觉传达设计工具的定义与分类 …………………… 40
3.3.2　视觉传达设计相关AI工具概览 ………………………… 41
3.4　AI在视觉传达中的设计原则与技巧 ……………………… 42
3.5　AI视觉传达风格探索 ………………………………………… 43

第4章　AI视觉传达设计应用 …………………… 44
4.1　包装设计及其相关衍生案例 ………………………………… 45
4.1.1　传统中国节日视觉设计在包装上的应用 …………… 45
4.1.2　传统中国节气视觉设计在包装上的应用 …………… 50
4.1.3　现代简约风格视觉设计在包装上的应用 …………… 54
4.1.4　抽象风格在包装设计上的应用 ……………………… 59
4.1.5　以生肖元素为主题的包装视觉设计 ………………… 64
4.1.6　童趣可爱风在包装设计上的应用 …………………… 69
4.1.7　国风水墨画在包装设计上的应用 …………………… 74
4.2　标志设计及其相关衍生案例 ………………………………… 76
4.2.1　图像Logo与辅助图形设计应用 ……………………… 76
4.2.2　徽章Logo辅助图形设计应用 ………………………… 83
4.2.3　吉祥物Logo设计应用 ………………………………… 86
4.3　IP形象设计 ……………………………………………………… 87
4.3.1　雪碧IP形象设计 ………………………………………… 88
4.3.2　十二生肖潮玩IP形象设计 …………………………… 92
4.3.3　唐朝仕女形象设计 ……………………………………… 94
4.3.4　敦煌飞天形象设计 ……………………………………… 97
4.3.5　碧螺春形象设计案例 …………………………………… 99
4.4　UI设计 …………………………………………………………… 102
4.4.1　毛玻璃图标设计 ………………………………………… 102

- 4.4.2 霓虹描边图标设计 ·· 108
- 4.4.3 线性图标设计 ··· 112
- 4.4.4 新拟态图标设计 ·· 115
- 4.4.5 3D渐变图标设计 ··· 120
- 4.4.6 医疗界面设计 ··· 122
- 4.4.7 宠物养育界面设计 ··· 125
- 4.4.8 植物培养界面设计 ··· 129
- 4.4.9 社交类界面设计——软渐变效果 ······················· 133
- 4.4.10 社交类界面设计——新拟态风格 ····················· 138

4.5 海报设计 ·· 142
- 4.5.1 活动宣传海报设计 ··· 142
- 4.5.2 美食海报设计 ··· 146
- 4.5.3 产品宣传海报设计 ··· 150
- 4.5.4 赛博朋克风海报设计 ·· 153
- 4.5.5 中国风海报设计 ·· 155
- 4.5.6 中国节日海报设计 ··· 158

4.6 图形设计 ·· 162
- 4.6.1 平面构成图形 ··· 162
- 4.6.2 抽象图形 ·· 167
- 4.6.3 扁平风格图形 ··· 170
- 4.6.4 中国风图形 ··· 173
- 4.6.5 几何图形 ·· 176
- 4.6.6 涂鸦风格图形 ··· 179
- 4.6.7 对称图形 ·· 183

附录 ·· **186**
- AI设计流程：从概念到实现的完整流程解析 ················ 186
- AI设计资源推荐：实用的工具、网站与学习资源推荐 ······ 188
- 学习路径规划：从入门到精通的成长路线图 ················ 190

第 1 章

AI 绘图基础与工具介绍

1.1　AI绘图概述

1.1.1　什么是人工智能绘图

　　人工智能亦称智械、机器智能，指由人制造出来的机器所表现出来的智能。通常人工智能是指通过普通计算机程序来呈现人类智能的技术。人工智能的定义可以分为两部分，即"人工"和"智能"。"人工"即由人设计，人为创造、制造。关于什么是"智能"，则较有争议性。这涉及其他诸如意识、自我、心灵，包括无意识的精神等问题。

　　人工智能绘图，也称为AI绘图，是一种基于人工智能技术的绘图形式，通过预设模型和算法，让计算机自动完成绘图的过程。与传统绘图相比，AI绘图具有更快的速度和更高的创意性，能够在短时间内创作出大量精美的绘图作品。AI绘图技术通常包括"文生图"和"图生图"两种模式，前者是基于文本输入生成图片的技术，后者则是基于图像输入生成图片的技术，如图1.1.1-1所示。

　　AI绘图的核心技术是人工智能技术中的生成模型，其基本原理是通过训练数据样本，学习数据的特征和规律，然后加以运用和创新。在AI绘图中，生成模型通常分为两个层面，即数据层面和生成层面。

　　在数据层面，AI绘图技术需要先获取大量的图像或文本数据，然后通过深度学习等技术对这些数据进行训练和分析，从而提取出数据的特征和规律，以便后续使用。

　　在生成层面，AI绘图技术需要利用已经训练好的模型，根据用户的输入信息，自动生成符合其需求的图像或图案。例如，在文生图模式下，用户可以输入文本描述，系统会将该文本转化为对应的图像；在图生图模式下，用户可以直接上传一张图片，系统会自动针对该图片进行分析并生成相应的艺术图案。

图1.1.1-1　AI绘图根据文字生成的图像

1.1.2 Midjourney及Stable Diffusion等主流绘图工具的区别

Midjourney（简称MJ）是一个由位于美国加州旧金山的同名研究实验室开发的人工智能程序，可根据文本生成图像，于2022年7月12日进入公开测试阶段，用户可通过Discord平台上的机器人指令进行操作。该研究实验室由Leap Motion公司的创办人大卫·霍尔兹（David Holz）负责领导。

Midjourney以云端运行，使用门槛低，零基础的用户可以轻松上手，创作出专业水平的图像，对于资深高手来说更是创作的利器，激发出无限的可能性。

首先，其无硬件要求，其搭载Discord平台，对本地硬件性能要求几乎为零，可以在macOS或Windows系统上运行。

其次，部署极其简单，在Discord上创建服务器后，将Midjourney机器人邀请至目标服务器即可实现部署。

使用Midjourney无法自定义想要的模型，只能用官方提供的V系列模型，如图1.1.2-1所示。

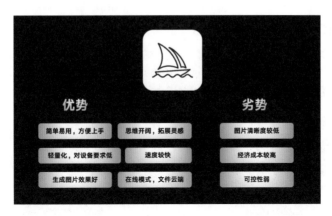

图1.1.2-1　Midjourney的优势与劣势

Stable Diffusion（简称SD）由德国慕尼黑大学的CompVis小组开发，2022年发布的深度学习文本到图像生成模型。它主要用于根据文本的描述生成详细的图像，它也可以应用于其他任务，如内补绘制、外补绘制，以及在提示词的指导下以图生图。

Stable Diffusion以硬件要求高、使用门槛高、可离线运行等为主要特点。

首先，其对硬件要求高，需要本地的独立显卡，纯CPU运行速度会非常慢。

其次，环境布置略微麻烦，需要从GitHub上下载很多文件，且要求具有一定的Python知识。如果使用国内技术大牛打包的整合包会稍微好一些，但需要从网盘下载，也较为麻烦。

SD的使用难度较高，其界面中有很多内容，如采样方式、训练模型等，需要比较复杂的学习过程。SD可完全本地运行，运行全程可无须联网，数据仅存在本地，拥有硬件即可无限使用，如图1.1.2-2所示。

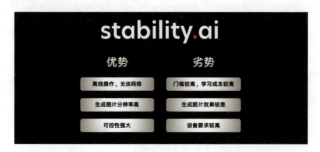

图1.1.2-2　Stable Diffusion的优势与劣势

1.2　Midjourney出图的优势和劣势

1.2.1　Midjourney出图的优势

Midjourney出图审美"在线"，Midjourney在建模时使用了艺术家团队多次进行反馈标注，以审美度极高的模型著名，如图1.2.1-1所示。

图1.2.1-1　Midjourney生成的图片

Midjourney官方图库的风格化能力专业且丰富，有很多专属的风格化词语，应该是在审美的基础上做了很多场景的风格化学习，如图1.2.1-2所示。

图1.2.1-2　Midjourney的官方图库

在图像清晰度方面，Midjourney可以通过Upscale（无损放大）进行图像的无损放大，图像质量由1MB起可进行多次放大。

使用难度较低，仅需输入文字，即可实现文生图，使用Image（生成图像）指令，刚入门的新手也可以生成较为讨喜的图像。因其运行原理的原因，导致即使是掌握更多使用技巧的老手，也难以确保对其进行精确控制。

1.2.2　Midjourney出图的劣势

文生图无法对效果实现精确控制，难以通过文字描述来控制颜色、构图、人物面部等精确特征。同时往往首图便是最佳呈现，越修改画面完成度越差，尤其是修改后元素融合会过于生硬，所以朝向预期的修改当前存在难度，这也是可控性弱的一种表现。

跨文化差异相关内容的呈现能力有很大差别，这可能与训练的图库已经打标签的范围有关，如图1.2.2-1与图1.2.2-2所示，生成的西餐就比中餐的完成度高很多。

图1.2.2-1　通过Midjourney生成的中餐

图1.2.2-2　通过Midjourney生成的西餐

跨文化内容生成仍然存在刻板印象，这和上一点类似，比如人物特征、国家特征，同时MJ生成的内容容易造成虚假新闻等引发社会混乱的情况。

1.3　Stable Diffusion出图的优势和劣势

1.3.1　Stable Diffusion出图的优势

可控性极强，以ControlNet（控制网）为主的插件极多，大模型与LoRA（SD中利用少量数据训练出一种图像风格的模型插件）也极多，可以几乎随心所欲地换风格和形态，出图的数量也极大。如图1.3.1-1所示，Civitai是一个免费、易于使用的AI艺术平台，提供了方便快捷的模型上传和下载功能。

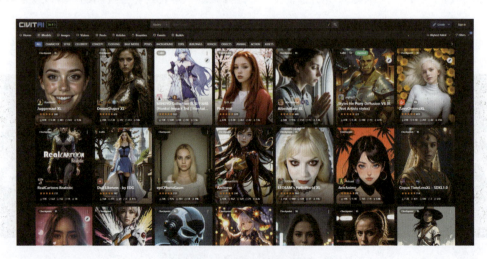

图1.3.1-1　Civitai官网页面

如图1.3.1-2所示，在ControlNet的加持下，SD出图极为稳定且可控性极强，可以根据自己提前设置的构图信息、深度信息等对生成的图片进行多方面的控制，保证出图质量与目标趋近一致。

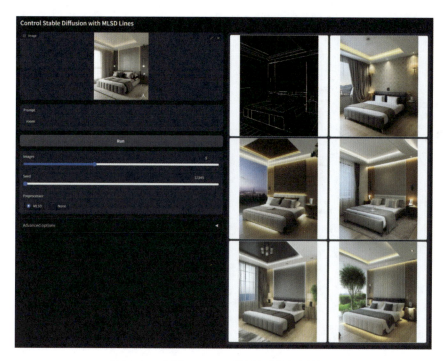

图1.3.1-2　通过ControlNet控制生成的室内效果图

SD可针对行业需求定制大模型，通过"炼丹"等高阶使用技巧训练出适合自己领域的大模型，进而提升出图效率和出图质量。

1.3.2　Stable Diffusion出图的劣势

新手用户使用SD出图质量较低，需要有一定的学习过程才能生成好看的图像，难上手，难精通，但是精通之后用户的图像生成水平极高。图像极易出现人物面部扭曲、手部细节出错、肢体不协调等问题。因其离线运行、本地部署的特性，SD生成的图像无审核、无限制，故可能生成有政治意味、种族歧视或明显偏见的图像。

本系列书籍以Midjourney作为主要载体软件，原因是其入门门槛较低，适合各年龄段的读者来学习。本书将通过大量Midjourney案例阐释不同类型、风格的专业案例。

第 2 章

Midjourney 基本使用与技巧

2.1 如何使用Midjourney

2.1.1 注册Discord账号

如图2.1.1-1所示，访问Discord官网，单击"在您的浏览器中打开Discord"按钮。

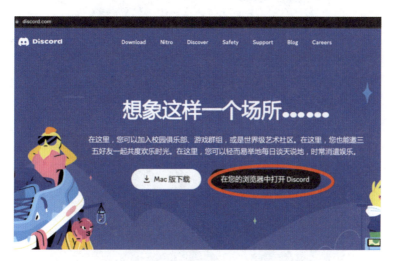

图2.1.1-1 单击"在您的浏览器中打开Discord"按钮

如图2.1.1-2所示，通过Discord进行"我是人类"的验证后，即可进入注册界面。

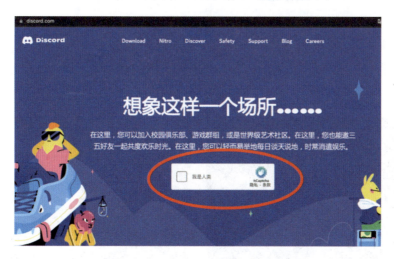

图2.1.1-2 验证"我是人类"

如图2.1.1-3所示，单击左下角的蓝色注册按钮，输入电子邮箱、密码等关键信息后，即可完成Discord账号的注册。

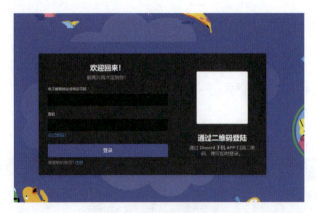

图2.1.1-3　Discord登录页面

随后即可自动进入Discord的界面，如图2.1.1-4所示。

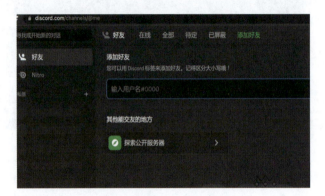

图2.1.1-4　Discord使用界面

如图2.1.1-5所示，在谷歌浏览器中搜索Midjourney官网，加载完动画后，单击右下角的"加入测试版"或"Join the beta"按钮，将Midjourney邀请至Discord中，如图2.1.1-6所示。

图2.1.1-5　Midjourney官网页面

图2.1.1-6　Midjourney邀请机器人页面

2.1.2 Midjourney个人服务器和机器人的使用

进入Discord页面后，如图2.1.2-1所示，单击左下角的绿色添加按钮，选择"添加服务器"选项。如图2.1.2-2所示，选择"亲自创建"。如图2.1.2-3所示，设置使用权限，选择"仅供我和我的朋友使用"选项。

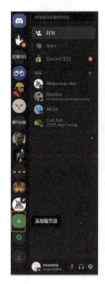 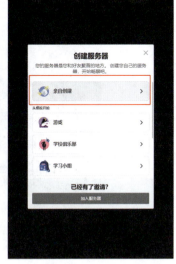 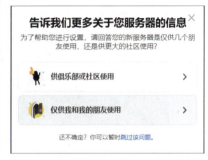

图2.1.2-1　Discord侧页　　图2.1.2-2　"创建服务器"界面　　图2.1.2-3　选择权限界面

如图2.1.2-4所示，在新创建的服务器中单击最下方的"添加您的首个App"选项。如图2.1.2-5所示，在搜索框中搜索"Midjourney Bot"（Midjourney机器人）。

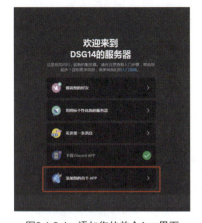 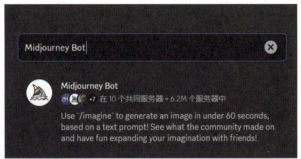

图2.1.2-4　添加您的首个App界面　　　　图2.1.2-5　搜索Midjourney Bot

如图2.1.2-6所示，在"添加至服务器"下拉列表中选择刚刚创建的服务器，单击"继续"按钮。如图2.1.2-7所示，选择此App所允许的权限。

图2.1.2-6　选择服务器　　　　　　　图2.1.2-7　选择权限界面

如图2.1.2-8所示，如此便成功将Midjourney Bot添加至刚刚创建的服务器中了。

图2.1.2-8　邀请机器人成功界面

如图2.1.2-9所示，添加成功后，单击左下角的加号按钮即可使用Midjourney机器人。

第2章　Midjourney基本使用与技巧

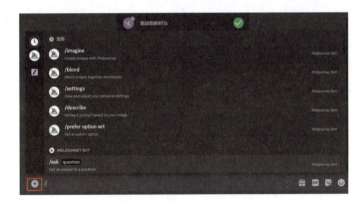

图2.1.2-9　Midjourney机器人使用界面

2.1.3　Midjourney的充值订阅

如图2.1.3-1所示，在聊天区域输入/subscribe（订阅）指令，获取订阅信息。

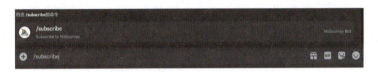

图2.1.3-1　输入/subscribe指令

如图2.1.3-2所示，单击"Manage Account"（管理账户）按钮后。如图2.1.3-3所示，选择离开Discord并访问网站，即可进入订阅计划。

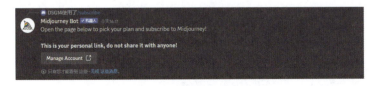

图2.1.3-2　Manage Account对话框

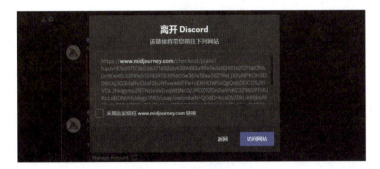

图2.1.3-3　跳转链接对话框

如图2.1.3-4所示，用户可选择适合自己需求的订阅计划（1美元约合人民币7.2元）。

10美元/月基本计划：每月200张左右的额度，可以访问会员画廊，支持同时3个并发快速作业。

30美元/月标准计划：FAST（快速）模式每月15小时（大概900张）额度，RELAX（休闲）模式额度无限，高性价比。

60美元/月专业计划：FAST（快速）模式每月30小时（大概1800张）额度，RELAX（休闲）模式额度无限，最重要的是可以隐私生成，即自己生成的关键词不放到会员画廊，别人看不到你的关键词，私密性较强。

120美元/月大型计划：FAST（快速）模式每月60小时（大概3600张）额度，RELAX（休闲）模式额度无限，支持同时12个并发快速作业。

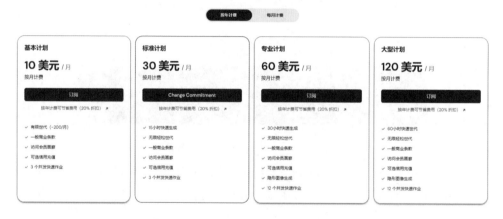

图2.1.3-4　Midjourney官网订阅计划表

单击自己需要订阅的会员计划，选择月支付或年支付。进入支付页面，选择信用卡支付，填写拟购买的虚拟信用卡卡号、有效期、CVV码等信息。填写完卡号信息，核对好付款的金额，直接单击"订阅"按钮即可完成订阅。

2.2　Midjourney主页、社群及App介绍

2.2.1　Midjourney主页社群及特定风格频道

如图2.2.1-1所示为Discord主页主要分布，右侧为内容展示区，左侧为不同区域的合集，右下角对话输入框则为用户使用的输入位置。

第2章 Midjourney基本使用与技巧

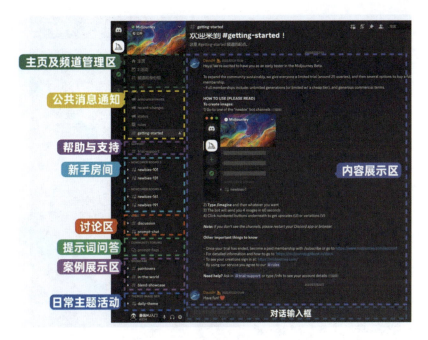

图2.2.1-1 Discord界面分布

如图2.2.1-2所示，活动界面主要推送最近的主题活动或者每周例会的时间通知、会议嘉宾或者官方分享内容。

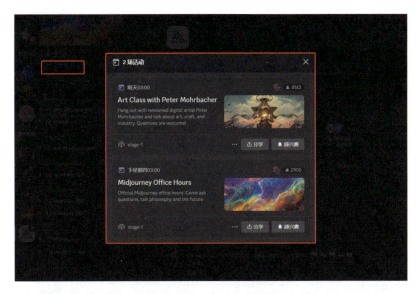

图2.2.1-2 Discord活动界面

如图2.2.1-3所示，通知是官方传递信息的主要渠道，包括版本更新、活动发布和规则更改等内容，用户都可以在此处获得一手公告。

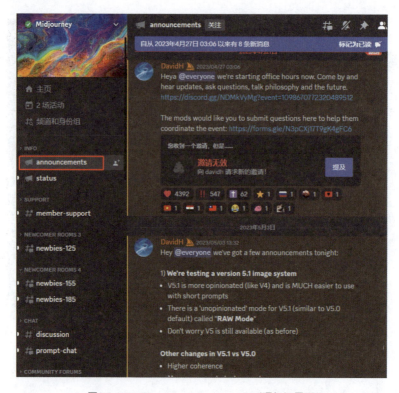

图2.2.1-3　Discord announcements（通知）界面

如图2.2.1-4所示为新手房间界面。newbies（新手房间）是新入门小白进行创作的空间。缺点是隐私性较弱，发布的消息所有人都可以看见。

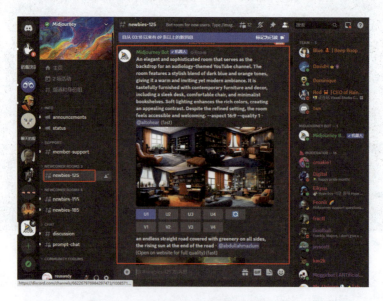

图2.2.1-4　Discord newbies（新手房间）界面

如图2.2.1-5所示为Chat-discussion（会话）界面，此界面供付费用户参与讨论与交流，当遇到问题时，可以在公屏提问，也可以翻看聊天记录学习出图技巧等。

图2.2.1-5　Discord Chat-discussion（会话）界面

如图2.2.1-6所示为daily-theme（每日主题）界面，主要提供每日主题活动，用户可在此界面与其他用户共同根据今日主题进行创作、交流。

图2.2.1-6　Discord daily-theme（每日主题）界面

2.2.2　Midjourney图像库的使用及下载

如图2.2.2-1所示，在Midjourney官网链接中加入后缀/explore进入Midjourney图像库，登录Discord账号即可单击查看其他用户生成的优质案例。如图2.2.2-2所示，进入后即可查看提示词与下载图片，单击右侧的爱心即可将其添加进自己的收藏夹，便于下次查看。

图2.2.2-1　Midjourney官方案例库

图2.2.2-2　Midjourney用户案例

2.3　Midjourney版本特性介绍

2.3.1　V系列版本介绍

V1版本为MJ初始的版本，出图表现也更为抽象，适合生成装饰画、抽象画。

V2版本在V1的基础上，减少了抽象感，在向真实效果靠近。

V3版本介于V2与V4之间，抽象减少但做不到完全真实，并且这个时候MJ还没有区分动漫风格与真实渲染。

从V4版本开始，人像渲染趋于稳定，抽象程度在降低，人物越来越正常并细致，如图2.3.1-1所示为V4版本生成的图像效果。

V5版本人物细节越来越精致，包括五官、衣服更加真实，如图2.3.1-2所示为V5版本生成的图像效果。

V5.1版本在V5版本的基础上进行了精进，五官与皮肤的刻画更接近于商业摄影，如图2.3.1-3所示为V5.1版本生成的图像效果。

图2.3.1-1　V4版本生成的图像效果

图2.3.1-2　V5版本生成的图像效果

V5.2版本有全新的美学体系，改善了美学效果并提供了更加清晰的图像，加强了连贯性和语义理解能力，增加了画面多样性。

V6版本使用全新训练的模型，生成的图像有更加细腻的画质，在文字上面可以更为准确地输出，如图2.3.1-4所示为V6版本生成的图像效果。

图2.3.1-3　V5.1版本生成的图像效果

图2.3.1-4　V6版本生成的图像效果

2.3.2　Niji系列版本介绍

Niji模型是Midjourney和Spellbrush（一款AI动漫和游戏制作工具）之间合作的成果，旨在制作动漫和插图风格，并具有更多的动漫风格和动漫美学知识，它非常适合动态镜头，以及以角色为中心的构图。

如图2.3.2-1所示为Niji 4版本生成的图像效果，Niji 4相比Niji 5生成的图像更加平面、更加抽象且具有装饰性。

如图2.3.2-2所示为Niji 5版本生成的图像效果，Niji 5针对情感、戏剧化、艺术插图等方面进行了优化，对自然语言处理更好。

图2.3.2-1　Niji 4版本生成的图像效果

如图2.3.2-3所示为Niji 6版本生成的图像效果，Niji 6拥有更优秀的语言理解能力、更精确的画面控制能力，而且更易控制多人画面。

第2章 Midjourney基本使用与技巧

图2.3.2-2　Niji 5版本生成的图像效果

图2.3.2-3　Niji 6版本生成的图像效果

2.4　Midjourney Prompt（提示词）写作技巧介绍

2.4.1　Midjourney提示词介绍

如图2.4.1-1所示，Midjourney提示词主要由主体、环境、风格、参数4部分构成，主体部分包括图片主题及描述性细节、动作、姿势、方向、情绪等，环境部分主要包括场景、环境、背景、画面，风格部分包括风格、图片样式、艺术家、镜头、光线等，参数部分以MJ官方的尾缀为主，例如--niji、--seed204、--v 5。

图片主题及描述性细节、　　　　　　　场景、环境、
动作、姿势、方向、情绪　　　　　　　背景、画面

A green dog sleeps in a forest clearing,
（一只绿狗在森林的空地上睡觉），magical twilight atmosphere(魔法黄昏气氛)，Chinese ink painting(中国水墨画) --ar 16:9 --v 5.1

风格、图片样式、艺术　　　　　　　　参数
家、镜头、光线等

图2.4.1-1　Midjourney提示词结构示意图

同时，如图2.4.1-2所示，Midjourney的词组顺序非常重要，从前到后词组的权重越变越小，40个词以内为合理区间。

<div align="center">

前5个词:权重极高

6~20个词:权重较高

21~40个词:偶尔出现漏词现象

40+ 词:经常被忽略

60+ 词:别写了，没用了

</div>

图2.4.1-2　提示词权重示意图

2.4.2　Midjourney提示词进阶写法

想要写就一个优秀的提示词组，需要注意以下几个误区。

误区一：切忌翻译后直接粘贴。如图2.4.2-1所示，Midjourney官方文档给出了关于提示词语法的具体说明，Midjourney Bot并没有办法真正理解人类语法下的句子结构或词语。

图2.4.2-1　Midjourney官方文档对于Grammar（语法）的解释

误区二：切忌大量介词，如at、in、on、with、by、for、about、under、of、to等。介词对Midjourney来说是不可靠的，需要将介词改为"形容词+名词"的形式。如要表现晚霞的颜色，提示词应由The color of sunset改为Sunset color，要表现飘动的头发，提示词应由Hair flowing in the wind改为Flowing hair。

误区三：存在大量同义词。如图2.4.2-2所示，高细节、超高细节、4K、高清逼真、4K高清（High detail，Super detail，4K，HD realistic，4K HD）等同样表达画面精致程度的词语，只需2~3个即可表达清晰。

图2.4.2-2　错误的提示词案例

合格的提示词首先应当避免口语化，尽量少使用介词，同时不要冗余，避免使用同质化的词语，减少权重为0的词，长度方面保持合理。

2.5　Midjourney常用参数指令设置

2.5.1　基础指令使用方法

如图2.5.1-1所示，使用/imagine + 提示词，即可生成图像。

图2.5.1-1　/imagine指令界面

如图2.5.1-2所示，使用/info指令可以查看有关你的账户，以及任何排队或正在运行的作业信息。

图2.5.1-2　/info指令界面

如图2.5.1-3所示，使用/settings指令可以设置与Midjourney Bot相关的偏好选项。

图2.5.1-3　/settings指令界面

如图2.5.1-4所示，使用/blend + 图片链接 + 图片链接，可以轻松地将两张图像混合在一起，如图2.5.1-5所示。

图2.5.1-4　/blend指令界面

图2.5.1-5　/blend指令生成效果

如图2.5.1-6所示，使用/relax指令可以切换到休闲模式，让Midjourney慢速生成一些随机的、有趣的或美丽的图像。

图2.5.1-6　/relax指令界面

如图2.5.1-7所示，使用/help指令可以显示与Midjourney Bot有关的有用的基本信息和提示。

第2章　Midjourney基本使用与技巧

图2.5.1-7　/help指令界面

如图2.5.1-8与图2.5.1-9所示，使用/describe指令，可以根据上传的图像，生成4段关键词。

图2.5.1-8　/describe指令界面

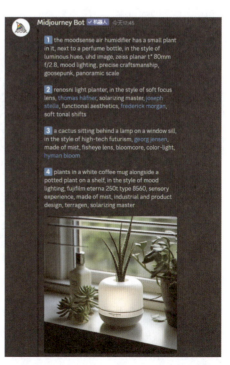

图2.5.1-9　/describe指令生成的效果

2.5.2　Settings内部设置使用方式

如图2.5.2-1所示，首先在Midjourney中输入/settings，选中/settings指令后，按回车键发送。

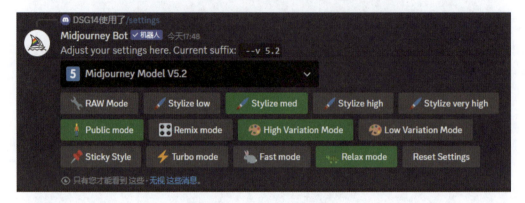

图2.5.2-1　/settings指令界面

如图2.5.2-2所示，用户可以选择MJ Version 1、2、3、4、5及Niji Mode等版本。随着Midjourney的版本更新，每个版本都有着不同的风格，数字越往后的版本生成的效果越是逼真写实，Niji Mode是用于制作二次元的风格，当用户使用相同的提示词时，不同的版本也将会反馈给用户不同的图像。

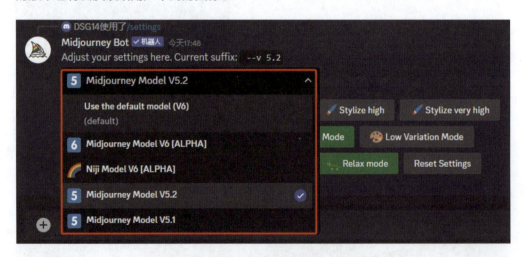

图2.5.2-2　/settings指令中对于Midjourney版本选择

如图2.5.2-3所示，用户可以选择Stylize low（风格化低）、Stylize med（风格化中）、Stylize high（风格化高）、Stylize very high（风格化非常高）等风格化程度选项。在使用相同的提示词前提下，使用Stylize high（风格化高）创作的图像风格变化更多，使用Stylize low（风格化低）则基本相同。

第2章　Midjourney基本使用与技巧

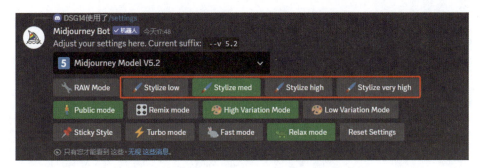

图2.5.2-3　选择Midjourney风格程度

如图2.5.2-4所示，用户可以选择Public mode（公共模式）、Private mode（私人模式）。选择Public mode（公共模式），则所创作的图像都是公开的，而选择Private mode（私人模式）创作的图像则只有用户自己才能看到。不过，选择Private mode（私人模式）需要额外付费订阅。

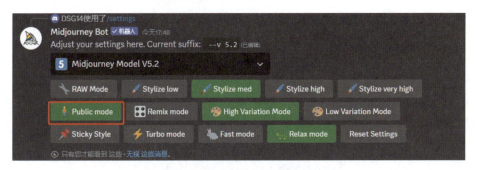

图2.5.2-4　选择Midjourney隐私模式

如图2.5.2-5所示，用户可以选择Turbo mode（闪电模式）、Fast mode（快速模式）、Relax mode（休闲模式）。Turbo mode是闪电模式，生成速度最快。Fast mode即快速通道，不用排队，提交提示词后即开始创作图像。Relax mode为休闲模式，以低速生成图像，创作图像的速度根据服务器当前的情况来决定。

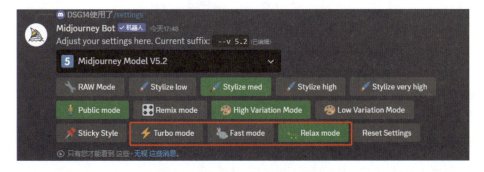

图2.5.2-5　选择Midjourney生成图片的速度

如图2.5.2-6所示，用户可以选择变异模式。High Variation Mode（高变异模式），生成的4张图像差异较大，风格区别较大。Low Variation Mode（低变异模式），生成的4张图像差异较小，风格较相似。

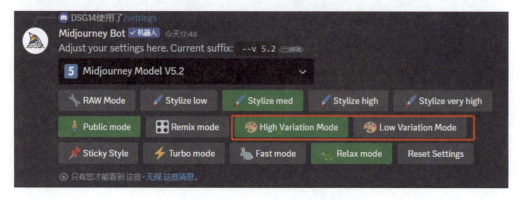

图2.5.2-6　选择Midjourney变异模式

如图2.5.2-7所示，用户可以选择混合模式。在settings（设置）界面单击Remix mode按钮，即可在比较满意的图像中更改元素细节，控制变量，从而实现指哪打哪。

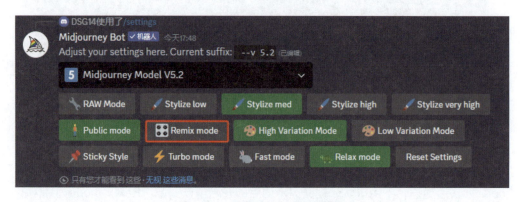

图2.5.2-7　开启Midjourney混合模式

如图2.5.2-8所示，在生成图像的过程中，用户可以开启Sticky Style（黏性风格）模式。该模式旨在将用户在上文中使用的最后一个--style 参数固定，开启这一模式后无论新的提示词中是否包含--style 参数，系统都会自动添加。

首先，在 /settings设置界面激活Sticky Style模式。其次，发送一组带有风格代码的提示词。

例如：黄昏时分的赛博朋克城市景观，霓虹灯照亮了雨水浸透的街道，上面耸立着巨型建筑，所有这些都被充满活力的数字艺术风格捕捉到了（A cyberpunk cityscape at dusk, where neon signs illuminate the rain-soaked streets and mega structures tower above, all captured in a vibrant digital art style --style35w7AZwCqiThaEm90YcHwiZN

DkzadhGrzoUsd89wz）。

然后，等待图像生成完成即可。接着，发送一组新的提示词，完成发送后，系统将自动添加--style 3KwPVYxXV1FD 后缀，确保新生成的图像风格与之前的图像保持一致。在生图过程中，如果更换了新的风格代码，那么后续的提示词将自动复制该新代码。最后，用户可以在 /settings 设置中关闭Sticky Style模式，停止自动复制功能，关于风格代码，则是基于/tune（调优）训练得到的。

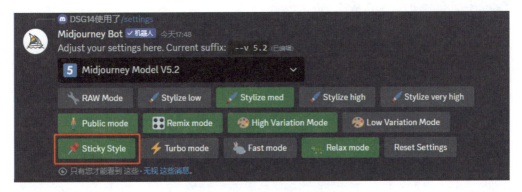

图2.5.2-8　开启Midjourney黏性模式

如图2.5.2-9所示，Reset Settings即重新设置，单击此按钮后则回到默认状态。

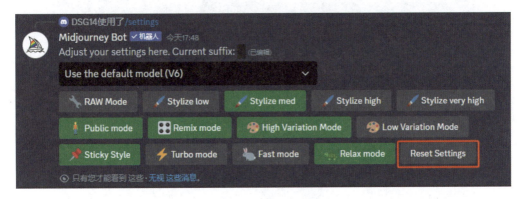

图2.5.2-9　重新设置选项

2.5.3　进一步处理生成图像的方法

如图2.5.3-1所示，通过/image指令生成一组图像后，如果有满意的图像，即可通过U或V按钮进一步获得单图或重新生成。

如图2.5.3-2所示，U用于将选定的图放大优化，V则以选定的图像为基础生成4个风格构图类似的图像。重新生成按钮用于重新生成图像。

图2.5.3-1　/image生成4张图像

图2.5.3-2　进一步处理图像按钮

如图2.5.3-3所示，Upscale（2x）与Upscale（4x）用于无损放大图像，一个是放大两倍，一个是放大4倍。若想在此基础再放大两倍或4倍，可单击Redo Upscale(2x)或Redo Upscale(4x)按钮。

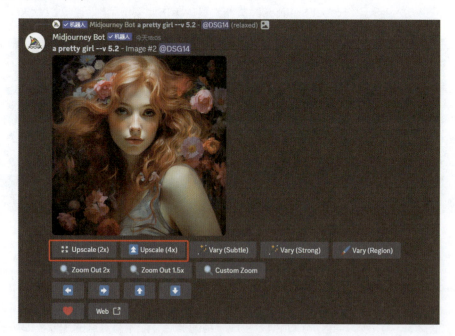

图2.5.3-3　Upscale（2x）与Upscale（4x）选项

如图2.5.3-4所示，Vary（Subtle）与Vary（Strong）分别表示变化细微与变化较大。如图2.5.3-5所示，在聊天框中更改新关键词，即可进行画面重绘。

第2章　Midjourney基本使用与技巧

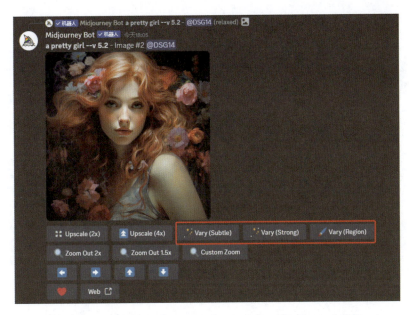

图2.5.3-4　Vary（Subtle）、Vary（Strong）、Vary（Region）选项

图2.5.3-5　进行重绘

如图2.5.3-4所示，单击Vary（Region）（区域修改）选项，可以在原有图像的基础上，对局部元素进行修改。选择区域的大小会影响结果、选择的区域太大，可能会导致新生成的元素混合或替换原始图像的部分，如图2.5.3-6所示。

提示词应集中于用户希望在所选区域中发生的事情，不要使用"请将草地小径变成美丽的溪流"提示词，而是直接而迅速地使用"草地溪流"提示词。

如果想要更改图像中的多个区域，请一次只处理一个区域，这样可以为每个区域创建有重点的提示。

最终结果取决于原始图像中的内容、选择的区域以及所使用的修改提示。

图2.5.3-6　Vary（Region）区域修改

如图2.5.3-7所示，Zoom Out 2x、Zoom Out 1.5x、Custom Zoom均为无限延展功能，Zoom Out 2x以原本生成的图像为中心，放大两倍。Zoom Out 1.5x以原本生成的图像为中心，放大1.5倍。Custom Zoom为自定义放大，以原本生成的图像为中心，放大1.0~2.0倍。如图2.5.3-8所示为利用Zoom Out功能生成的图像。

图2.5.3-7　Zoom Out 2x、Zoom Out 1.5x、Custom Zoom选项

第2章 Midjourney基本使用与技巧

图2.5.3-8　利用Zoom Out功能生成的图像

如图2.5.3-9所示，Midjourney可以向上、下、左、右扩图，分别单击上、下、左、右4个箭头即可，与Zoom Out的不同在于，它会改变画布的比例，是在原图的基础上多出一块面积。而Zoom Out是同比例放大画布，这两个功能差别不大，建议结合使用。

图2.5.3-9　向上、下、左、右扩图选项

2.5.4 提示词尾缀参数应用

如图2.5.4-1所示为长宽比参数--aspect / --ar应用示例，Midjourney出图的默认长宽比例为1∶1，如果想调整图像比例可以通过增加尾缀--aspect 16∶9或--ar 16∶9来调整图像的长宽比（16∶9可替换为别的值）。

图2.5.4-1　提示词尾缀--aspect/--ar长宽比应用示例

如图2.5.4-2所示为混沌值参数--chaos/--c应用示例。混沌值影响图像的变化程度，值越低，结果越可靠、越重复。--chaos的取值范围为0～100，默认值为0。chaos值越低，结果越可靠、重复性越高；chaos值越高，结果风格越多样、重复性越低。

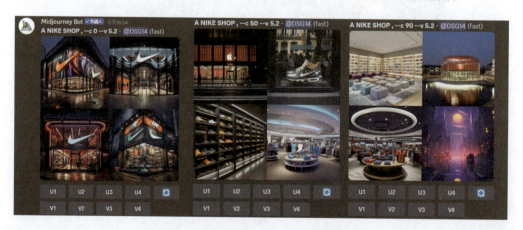

图2.5.4-2　提示词尾缀--chaos/--c混沌值应用示例

如图2.5.4-3所示为风格化参数--s应用示例。风格化参数用于设置生成图像的个性化强度，取值范围为0～1000，数值越大，生成的图像个性化越强。如使用--s750生成的图像个性化较强。

图2.5.4-3　提示词尾缀--s风格化应用示例

如图2.5.4-4所示为图像质量参数--q应用示例。该参数用于设置图像质量，数值越高，出图越慢，下面的图像就是该值为0.25、0.5、1的效果，默认值为1。

图2.5.4-4　提示词尾缀--q图像质量应用示例

如图2.5.4-5所示为渲染停止设置参数--stop应用示例，其取值范围为10～100，默认值为100，意为使图像渲染中断，从而获得未完成的图像。

如图2.5.4-6和图2.5.4-7所示为无缝拼贴图案参数--tile应用示例，常用于纹理制作，生成的图像四面可以无缝拼接。

图2.5.4-5 提示词尾缀--stop渲染停止设置效果　　图2.5.4-6 提示词尾缀--tile无缝拼贴图案效果（1）

图2.5.4-7 提示词尾缀--tile无缝拼贴图案效果（2）

如图2.5.4-8和图2.5.4-9所示为不同上传图片权重值（--iw）的效果，其取值范围为0~2，默认值1。

如图2.5.4-10所示，--no用于设置需要排除的元素。如：--no red表示图片中不要出现红色。

第2章　Midjourney基本使用与技巧

上传的图片

--iw 0.2

图2.5.4-8　提示词尾缀--iw应用示例（1）

上传图片的权重设置

数值0-2，默认值1

https://s.mj.run/a8Pj2_jrfMg Stephen Curry,oil painting --iw 2

上传的图片

--iw 1

图2.5.4-9　提示词尾缀--iw应用示例（2）

图2.5.4-10　提示词尾缀--no应用示例

第 3 章

AI 技术与视觉传达的融合

3.1　AIGC在视觉传达中的商业价值

生成式人工智能（Artificial Intelligence Generated Content，简称AIGC）是一种通过模仿和学习人类思维过程来生成内容的人工智能技术。它结合了深度学习、生成对抗网络（GANs）、变分自动编码器（VAEs）、神经网络和自然语言处理等技术，使计算机能够生成文本、图像、音频和视频等多媒体数字内容。

AIGC在视觉传达专业领域中的应用，使视觉传达设计过程发生了改变，同时也为其带来巨大的商业价值。AIGC对视觉传达设计的商业价值主要体现在提高设计效率、增强设计的个性化、降低生产成本、提升品牌价值和品牌形象等方面。通过与人类设计师的合作与交互，AIGC可以发挥出更大的商业潜力，为企业带来更多的价值和竞争优势。

在视觉传达设计的时效性方面，利用AIGC，设计师可以快速生成设计原型和草图，不必花费大量时间手工绘制，这种自动化创意生成的方式能够大大提高设计和创意团队的工作效率，节省时间和成本。同时，AIGC可以通过分析市场数据和趋势，快速调整设计策略和方向，以应对市场变化，并且能够对市场数据、设计趋势和受众情感进行分析，帮助设计师更好地理解受众需求，从而提高用户的情感共鸣。这大大缩减了设计师不断"试错"的过程与时间，使设计更具时效性，更能迎合市场需求，使商业价值最大化。

在视觉传达设计的多样性方面，随着时代的变化，视觉传达设计早已不局限于平面的视觉设计，环境视觉、展示视觉也都隶属于视觉传达设计的范围。当下的AIGC生成内容模态是多样化共生的，不仅在平面视觉方面为视觉传达设计提供帮助，在空间视觉方面也为设计师提供了更加丰富的创意思路，使设计师在视觉传达设计中的创新有更好的多模态延展性。创意图形是视觉传达设计中最基本的表达方式，AICG不仅提供了多种图形创意手法，而且其最值得讨论的商业价值是可以通过分析用户的喜好、购买历史等信息，自动生成符合用户要求的图形设计、网站布局或广告内容，提升用户体验，并增强用户与品牌之间的情感连接。这意味着在视觉传达设计相关的商业中，AIGC带来了更多的可能性，在品牌建设、广告策划、用户界面设计、图形图案创作和数字媒体制作等视觉传达设计领域的艺术创作中，让设计方案和设计内容更加多样和丰富。

随着AIGC技术的不断发展和应用，它将为视觉传达赋予新的意义，继续为企业带来更多创新和商业机会，助力企业在竞争激烈的市场中脱颖而出，实现持续增长和成功，带来更大的商业价值。

3.2　AIGC在视觉传达中的应用和影响

AIGC在视觉传达设计方面的应用与影响体现在如下几个方面。

提供创意设计方案

AI通过分析大量的设计数据和模式，为设计师提供更多的创意和灵感。通过自动生成设计方案、图像处理、风格转换等功能，AI可以帮助设计师快速探索各种设计的可能性，激发创意的产生，促进视觉传达设计的创新与多样化。

加快设计完成效率

AI能够优化设计流程，提升设计效率，自动化完成一些烦琐的设计任务。例如，AI可以帮助设计师自动生成设计元素、优化排版、进行图像处理等，从而节省时间和人力资源，使设计师能够更专注于创意的发挥和设计策略的制定。

优化设计决策

AI能够为设计师提供数据支持，帮助其制定更符合市场需求和用户期待的设计策略。通过处理大量的设计数据和用户的反馈，并分析用户偏好、设计趋势和市场需求，帮助设计师做出更准确的设计决策。

AI对视觉传达设计的影响是全方位的，不仅能够提高设计效率和质量，还能够促进设计创新、优化用户体验，推动设计行业朝着更加智能化、个性化和可持续的方向发展。

3.3　AI在视觉传达设计中的工具简介

3.3.1　AI视觉传达设计工具的定义与分类

AI设计工具是指利用人工智能技术和算法来辅助设计、增强设计效果或自动化设计过程的软件。这些工具能够帮助设计师、工程师和创意专业人士更高效地进行设计工作，从而加速创新并提高设计质量。在视觉传达设计领域，主要运用创意增强工具、设计辅助工具和自动化设计工具。在视觉传达设计中，创意增强工具是最主要的工具，这

类工具结合了人工智能和人类创意，旨在激发创意思维、提供灵感或辅助设计决策。使用这类工具可以分析用户的偏好、设计趋势和历史数据，为设计师提供个性化的创意支持。例如，基于大数据分析的创意平台可以推荐与用户兴趣相关的设计灵感和资源。自动生成网页布局工具可以根据内容自动排版，自动生成视觉效果吸引人的设计。设计辅助工具提供各种功能，帮助设计师更好地完成设计任务，包括智能建议、即时反馈、自动化任务等功能，以提高设计效率和质量。基于机器学习的图形设计工具可以提供设计建议和自动修正，以改善设计的美感和可用性。

3.3.2　视觉传达设计相关AI工具概览

目前，与视觉传达设计相关AI工具，以 Midjourney与Stable Diffusion为主，如图3.3.2-1和图3.3.2-2所示，主要用来生成插画、渲染图，并提供多种风格迁移的创意思路等。

图3.3.2-1　Midjourney界面展示

图3.3.2-2　Stable Diffusion界面展示

ChatGPT（图3.3.2-3）则在文本类生成中提供更多的帮助，主要用来辅助润色设计说明、生成一定格式的关键词描述等。

图3.3.2-3　ChatGPT界面展示

Canva可画界面如图3.3.2-4所示，它是一款AI设计工具，提供了大量的与排版相关的设计，同时可以分析识别文字图片进行自动排版。

图3.3.2-4　Canva可画界面展示

文心一格界面如图3.3.2-5所示,它是目前国内使用得较多的AI设计工具,但它目前生成的图片有一定的局限性。

图3.3.2-5　文心一格界面展示

3.4　AI在视觉传达中的设计原则与技巧

视觉传达设计是指将抽象的信息通过艺术加工处理成为图像信息,再进行传递的一种主动的行为。视觉传达设计的作用一般是通过AEF模型的3个方面而展开的——颜值（Appearance）、体验（Experience）、功能（Function）。视觉传达设计的原则是指在创作视觉传达作品时所遵循的一系列基本准则和规范,旨在使作品更具有视觉吸引力、信息传达性和审美效果。AI只是辅助设计的工具,因此在设计原则上并没有突破视觉传达专业传统的界限,但利用AI生成的图片呈现的视觉质量,是可以通过一定的设计原则与技巧判断的。

在传统的视觉传达设计中,需要遵循审美性原则、趣味性原则、实用性原则和创新性原则,而AIGC与视觉传达设计的结合也不能忽视这几点。审美性原则主要体现在与

设计元素相关的内容上，如：通过调整设计元素的大小、位置和色彩等属性，使其在视觉上达到均衡和稳定的效果；将设计元素在画面上按照一定的规律排列，使其形成一种整齐、统一的结构；通过对比不同的元素，如大小、颜色、属性和形状等，突出重要信息、吸引注意力或创造视觉冲击效果；色彩的运用需要考虑到色彩搭配、对比、明度和饱和度等因素。趣味性使某种产品可以在众多同类项中凸显其独特性和识别性，也可以增加消费者的愉悦感。而视觉传达设计的趣味性主要体现在物品的结构与视觉表达上，如：通过独特的结构为消费者带来趣味性，使其可以边玩边使用某种产品。实用性原则指视觉设计虽要精美但也要适度，避免华而不实的过度装饰，不能为了提高装饰性而牺牲掉产品的舒适性和便捷性。创新性原则是指视觉设计可以突破传统的壁垒，达到让人眼前一亮的感觉。

目前，在视觉传达设计的创新性原则中，AIGC可以提供多种帮助，但在审美性原则、趣味性原则和实用性原则方面，仍需要创作者去认真把控。

3.5 AI视觉传达风格探索

视觉传达设计是利用视觉符号来进行信息传达的设计。随着时代的发展，如今的视觉传达设计不再局限于单纯的平面设计，现在导视系统设计、包装设计、展示设计、多媒体广告设计等皆需要多维度去探索。

AIGC技术的出现挑战了传统创意过程中艺术家个人创作的概念，它基于数据和算法，通过模仿人类艺术家的创造力和绘画技巧生成视觉艺术作品。但与此同时，也为视觉传达设计带来了新的机遇。AIGC提供了风格迁移算法，这对设计师来说是有巨大帮助的。AIGC大大缩短了人类学习绘画并形成某一种风格所需要的时间，同时创意的过程也更加多元化。

在风格探索方面，AIGC提供了特定的风格化描述。有特定时期风格的关键词，如现代简约风格（Modern Minimalist）、文艺复兴（Renaissance）、巴洛克时期（Baroque）等，还有知名画家、艺术家作品风格化词语。这些艺术家的画作有其独特的风格，而在进行视觉传达设计时，想要使用某种风格，只需输入艺术家名字作为关键词，即可改变整体设计风格。如：列奥纳多·达·芬奇（Leonardo Da Vinci）、宫崎骏（Miyazaki Hayao）、文森特·梵高（Vincent Van Gogh）等。风格化的关键词范围是很广阔的，AIGC目前也可以根据多种风格化词语衍生出新的风格画作。AIGC提供的风格化，用于视觉传达的创新也是十分丰富的。

第 4 章

AI 视觉传达设计应用

4.1 包装设计及其相关衍生案例

包装设计是视觉传达设计的一种,其通过颜色、形状、图像等元素表达情感和情绪,这些元素的创新性和独特性在包装设计中起着关键作用,帮助产品在市场上脱颖而出。同时,利用这些元素的视觉化再设计可以唤起消费者的情感共鸣,进而影响其购买决策。例如,温暖的色调和柔和的曲线可能会让人感到舒适和温馨,而冷色调和尖锐的线条可能会给人以冷漠或警惕的感觉。

4.1.1 传统中国节日视觉设计在包装上的应用

中国风主题是时下大众非常喜欢的一种设计风格,体现中国传统节日内容的设计是中国风主题中非常有代表性的一种表现形式。每到节日,家家户户必不可少会购买一些庆祝节日的礼品,而这正是常见的将中国风主题与包装设计结合的方式,接下来讲解AI技术如何给中国风的包装设计赋能。

直接生成中国风的包装通常使用Midjourney,如图4.1.1-1所示,在撰写提示词时应注意以下几点。

图4.1.1-1 使用模型展示

在【主体描述】部分,需要描述画面内容及画面内包含的元素,阐述主体的外形、色彩,以及其他描述性细节。若直接生成包装设计,则会用到:关于……的包装(A packaging design of...)这种句式。

在【风格定位】部分,要确定包装的风格、艺术家等。在撰写提示词时会用到以下关键词:中国风(Chinese style)、复古风格(Vintage vibes)。

在【画面需求】部分,需要描述生成包装的镜头、光线、背景需求、分辨率等。在撰写提示词时会用到以下关键词:复杂的细节(Complicated details)、OC渲染(Octane Render)、3D渲染(3D Rendering)、体积照明(Volume lighting)、自然光(Natural light)、白色的背景(White background)、C4D、混合(Blender)。

以中国风的传统中秋节月饼包装为例，中秋节是中国传统的团圆节日，月饼作为中秋节的代表性食品之一，其包装常常以家庭团聚、亲情和友情为主题，传达出对家人和朋友的祝福和美好愿望。

在创作思路上，首先在进行主体描述时，可以从古诗词中选取可用的元素，"海上生明月，天涯共此时"是描述中秋节的著名诗句，也传达了浓浓的思乡之情，从中可提取的元素为"海上月"。除此之外，"玉兔"也是中秋节非常具有代表性的元素。在风格定位方面，最重要的便是中国风，其次是色彩的需求，以及其他画风的需求。在画面需求方面，直接生成包装时，与体积相关的关键词是十分重要的。关键词的前后顺序也会影响生成的图像，越靠前占生成画面的比重越大。

使用Midjourney生成完整的月饼盒包装，后期可使用Photoshop或Illustrator进行二次处理与细节修改。

在使用Midjourney生成图片时，首先在输入框中输入"/"，如图4.1.1-2所示。

图4.1.1-2　输入"/"

输入"imagine"，选择"Create images with Midjourney"命令，如图4.1.1-3所示。

图4.1.1-3　选择/image指令

如图4.1.1-4所示，在写有"prompt"的蓝色框内输入关键词，在框外输入无效。运用Midjourney，可以输入以下关键词，生成如图4.1.1-5所示的图。

图4.1.1-4　prompt框

第4章 AI视觉传达设计应用

【主题描述】

中秋月饼食品包装盒的包装设计、海面上有月亮、兔子照片（A packaging design of Chinese Mid-Autumn Festival moon cake food packaging box, with moon on the surface of the sea, and rabbit production photos）。

【风格定位】

中国风（Chinese）、色彩鲜艳（Bright colors）、生动多彩（Vivid and colorful）、可爱（Lovely）、精致（Exquisite）、美丽（Beautiful）、惊人（Amazing）。

【画面需求】

复杂的细节（Complicated details）、白色背景（White background）、体积照明（Volume lighting）、高细节和视觉趋势（High details drift and visual trends）。

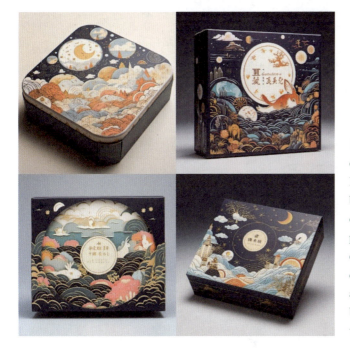

图4.1.1-5 关键词：A packaging design of Chinese Mid-Autumn Festival moon cake food packaging box, with moon on the surface of the sea, and rabbit production photos, bright colors, vivid and colorful, lovely, complicated details, exquisite, beautiful, amazing, volume lighting, white background, high details drift and visual trends. --v 5.2

若对生成的包装不满意，可增加或删减关键词，再多次生成。在生成的图像的基础上可直接修改关键词，单击第一排最右边的"重新生成"按钮即可，如图4.1.1-6所示。

如果对图4.1.1-5中的颜色不满意，想要修改成橘色作为主色调，使其更具有中秋节氛围，可在关键词中加入"Bright orange color"，控制画面颜色。注意像Orange这类既可以代表颜色又具有其他含义的词语，为清晰表达想要控制颜色的目的一定要加上"Color"一词，生成的效果如图4.1.1-7所示。

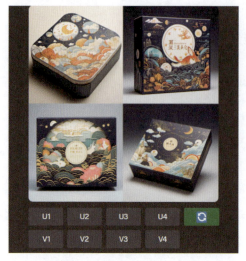
图4.1.1-6 单击"重新生成"按钮

图4.1.1-7 修改关键词后生成的图片（1）

对于生成的图4.1.1-7，其中的兔子元素基本上没有了，为了解决这个问题，需要对关键词的位置进行调整，关键词的位置越靠前，权重越高，生成的图像便会以权重高的为主。同时关于颜色，希望更加贴近中秋节氛围，因此在关键词中加入了"Yellow"后再次生成，如图4.1.1-8所示。

图4.1.1-8 修改关键词后生成图片（2）

图4.1.1-8比较符合预期要求,选择效果最好的右上角的包装,单击U2按钮即可单独选择右上角的图片。若想导出所需图片,单击V2按钮,即可放大图片,在图片上单击鼠标右键,选择"保存图片"命令,即可保存该图片,如图4.1.1-9和图4.1.1-10所示。

图4.1.1-9 单击相应按钮

图4.1.1-10 保存图片

对于包装的文字部分,Midjourney目前无法生成可识别的文字,用户可以使用Photoshop或Illustrator进行后期处理,导出的最终图片如图4.1.1-11所示,处理后的图片如图4.1.1-12所示。

图4.1.1-11 导出的图片

图4.1.1-12 使用AI处理后的效果

4.1.2 传统中国节气视觉设计在包装上的应用

本节以二十四节气中的"冬至"为主题设计中国风包装。在以中国传统元素为主题的包装设计中,二十四节气非常常见,它是中国传统文化中的重要组成部分,每个节气都与自然现象和农事活动相关联。二十四节气堪称中华文明的智慧所在,是千百年来经过人们实证的。但是节气是抽象的,因此需要把抽象的节气具象为设计元素,反映到设计作品上来。利用Midjourney可以将与二十四节气相关的抽象元素组合起来,生成图案或插画,应用到包装设计上。

在包装设计上,设计师有更大的自由度,可以不生成完整的立体包装,而是以生成包装插画为主。这种包装设计需要首先进行模块安排,如图4.1.2-1所示。模块安排是对包装的预想,在进行模块安排时,要注意区分哪部分是文字,哪部分是图片,这也决定了在使用AI工具生成图片时的尺寸。如图4.1.2-1中,下方浅色区域为包装预设的图片区域,因此在使用Midjourney生成图片时的图片比例以16∶9为最佳。

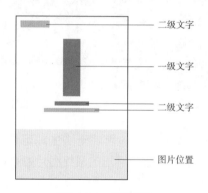

图4.1.2-1 排版展示

安排好模块位置后,可以进行主体描述部分关键词的撰写。每个节气都有其独特的农事活动和传统习俗,相关产品的包装设计可以呈现与之相关的图案、器物或活动场景。

在创作思路上,首先选择了二十四节气中的冬至。冬至在宋代尤受重视,这里便以宋代为时代背景。之后根据相关背景提取相关元素,因为宋人极爱猫,因此画面主体可以用猫为元素,又因冬至时节多雪,便提取了雪作为环境辅助元素,生成一个具有冬至氛围感的宋代风格包装。在风格方面,主要延续了宋代流行的极简风和古画的质感。

在初步预想后,得出如下关键词。

【主体描述】

冬至宋代猫主题插画、只有宋代猫与雪、深橙色和浅米色(Winter solstice Song Dynasty cat theme illustratior, only Song Dynasty cat with snowy, dark orange and light beige)。

第4章 AI视觉传达设计应用

【风格定位】

极简主义艺术风格（Minimalist art style）、中国风（Chinese）。

【画面需求】

白色背景（White background）、图尺寸比例为16∶9（--ar 16∶9）。

想要生成的图像与宋代猫和宋代古画质感更加接近，可以使用与宋代的猫相关的画作进行垫图。进行垫图时，将想要上传的图像拖到输入框中，或者单击输入框左侧的加号，选择"上传文件"选项，如图4.1.2-2所示，并按Enter键发送。放大图片，单击鼠标右键，选择"复制链接"命令，获得垫图链接，如图4.1.2-3所示。

图4.1.2-2 选择"上传文件"选项

图4.1.2-3 选择"复制链接"命令

采用Niji Model模型，如图4.1.2-4所示，生成如图4.1.2-5所示的效果。

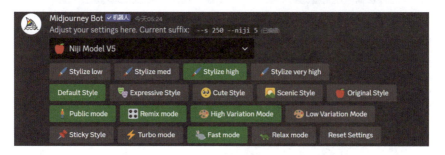

图4.1.2-4 使用模型展示

生成图片后，可以通过--s，即风格化程度进行更精细的调整，同时可以通过--iw控制生成图片和所垫图片的相似程度，如图4.1.2-6所示为使用--s 500生成的图片，如图4.1.2-7所示为使用--s 500和--iw 0.5生成的图片。由于垫图在不同环境中生成的链接有所差异，为描述得更加清晰，以下垫图生成的链接均用（垫图链接）来表示。

图4.1.2-5　关键词：（垫图链接）winter solstice Song Dynasty cat theme illustratior, only Song Dynasty cat with snowy, white background, minimalist art style, dark orange and light beige, --niji 5 --s 250 --ar 16∶9

图4.1.2-6　--s 500时生成的图片

图4.1.2-7　关键词不变，添加--s 500--iw 0.5生成的图片

由图4.1.2-7可以看出，在--s数值相同--iw数值较低的情况下，生成的图片和垫图区别程度较大。大家可以不断修改参数直到生成满意的图片，并单击图片下方相应的U按钮导出自己喜欢的一张，如图4.1.2-8所示。

图4.1.2-8　U按钮位置展示

图4.1.2-8中的左上图符合预期效果，单击U1按钮，则可以单独选中该图并导出。

图4.1.2-9　单击U1按钮导出的图片

接下来就可以按照之前所排版面，进行包装，之后进行样机贴图，即可完成包装的制作，如图4.1.2-10和图4.1.2-11所示。

图4.1.2-10 排版后的图片

图4.1.2-11 贴上样机后的包装形态

4.1.3 现代简约风格视觉设计在包装上的应用

现代简约风格是一种注重功能性、简洁、清晰和不繁复的设计风格。采用现代简约风格的包装通常避免过多的装饰和繁复的图案，采用简洁、明了的线条和形状，突出产品的核心特点和功能。在用色方面，常常选用白色、灰色、黑色等中性色调作为主色调，使包装看起来清爽、现代。在材质方面，突出材料的质感和质量感。现代简约风格的包装设计以简单而精致的设计语言，突出产品的核心特点和品牌形象，十分符合现代的生活方式和消费者的审美需求。

本节介绍现代简约风格在茶叶包装上的应用。现代简约风格的包装最易被大众接受，而茶叶为中国传统产品，消费者范围广泛，因此将现代简约风格与茶叶包装结合是十分有利于茶叶产品销售和茶相关文化的宣传。

在创作思路上，在【主体描述】方面，要突出茶的"植物"特性，以及"喝茶"这种健康典雅的氛围，因此主题描述词需要和植物、茶相关，同时对于茶叶包装的形状、材质等需要进行设想。比如，是方形的包装、圆柱形包装，还是纸袋包装、塑料质感的包装。在【风格定位】方面，极简主义和其相关关键词是重点词语，可以增加"精致"等形容词。在【画面需求】方面，立体感与细节是生成此款包装的重点。

采用Midjourney选择RAW Mode模型，直接生成完整包装图片，如图4.1.3-1所示。

第4章　AI视觉传达设计应用

图4.1.3-1　使用模型展示

在进行方案设想后，得出以下关键词。

【主体描述】

茶叶产品包装设计带有植物茶元素（Tea product packaging design with botany tea elements on it）、方形纸盒包装（Packed in square cartons）。

【风格定位】

极简的（Minimalist）、极致极简主义（Hyper Minimalist）、精致（Exquisite）。

【画面需求】

复杂的细节（Complicated details）、超级细节（Super detailed）、超级真实（Hyper realistic）、白色背景（White background）、体积照明（Volume lighting）、C4D、混合（Blender）。

生成的图片如图4.1.3-2所示。

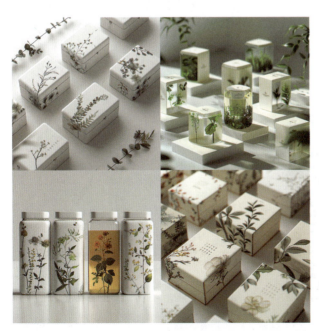

图4.1.3-2　关键词：Minimalist tea product packaging design with botany tea elements on it, Packed in square cartons, insanely detailed and intricate, white background, hyper Minimalist, elegant, hyper realistic, super detailed, C4D, blender --v 6.0 --s 250 --style raw

图4.1.3-2包含Midjourney生成的4种不同的包装类型，其中的右下图较为符合我们想要呈现的效果，但还需要修改。单击图片下方的V4按钮，对单张图片的关键词进行修改，如图4.1.3-3所示。

该图符合茶叶方形包装的主题，同时体现出了一种雅致的氛围，之后可以为其增加细节关键词，使其营造的氛围感和主题更加明确。增加的关键词：茶叶飘落的形态（The state of falling tea leaves）、柔和的光线（Soft light）、干净的背景（Clean background），生成图片如图4.1.3-4所示。

图4.1.3-3　单击V4按钮

图4.1.3-4　修改关键词后生成的图片

图4.1.3-4中的左下图符合我们想要生成的图片效果，但是为了后期处理更加方便，可以对包装上无意义且不清晰的文字进行局部处理。在进行局部处理时，框选侧面文字区域，输入"Clean"关键词，再次生成图片，如图4.1.3-5所示。

图4.1.3-5中的左下图效果更好，其上面没有任何文字形态，便于后期处理。单击U3按钮将其导出，如图4.1.3-6所示，之后可对包装上的文字通过后期处理进行添加。

图4.1.3-5　局部处理后的图片

图4.1.3-6　单击U3按钮保存的图片

接下来仍以现代简约风格在茶叶包装上的应用为例进行讲解，意在探索没有具象元素的茶叶包装设计。

在创作思路上，在【主体描述】方面，以种植茶叶的茶山为主体，但元素较为抽象且模糊，以一种较为理性的氛围来体现。同时，对茶叶包装的形状、材质等进行设想，突出此款茶叶的高级感。在【风格定位】方面，极简主义仍是最重要的关键词。在【画面需求】方面，立体感与细节是生成此款包装的重点。

在对方案进行设想后，得出以下关键词。

【主体描述】

茶叶产品包装设计带有层层叠叠的茶山（Tea product packaging design with layers of tea mountains elements on it）、方形纸盒包装（Packed in square cartons）、绿色和米白色（Color of green and off-white）。

【风格定位】

极简的（Minimalist）、极致极简主义（Hyper Minimalist）、抽象图形风格（Abstract pattern style）、精致（Exquisite）、高级感（A sense of luxury）。

【画面需求】

复杂的细节（Complicated details）、超级细节（Super detailed）、超级真实（Hyper realistic）、深色背景（Dark background）、干净的背景（Clean background）、体积照明（Volume lighting）、C4D、混合（Blender）、图片尺寸4∶3（--ar 4∶3）。

生成的图片如图4.1.3-7所示。

图4.1.3-7　关键词：Tea product packaging design with layers of tea mountains elements on it, Packed in square cartons, Color of green and off white, Minimalist, Hyper Minimalist, Abstract pattern style, Exquisite, A sense of luxury, Complicated details, Super detailed, Hyper realistic, Dark background, Clean background, Volume lighting, C4D, Blender, --ar 4:3 --s 250 --v 6.0

图4.1.3-7中的右下图片符合预期效果，但是其深色背景不是很明显，需要调整关键

词顺序。单击V4按钮，并将关键词深色背景（Dark background）的位置放到复杂的细节（Complicated details）关键词前，生成的图片图4.1.3-8所示。

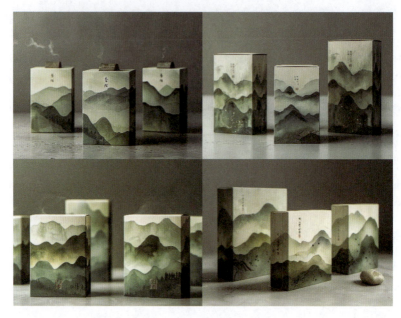

图4.1.3-8　调整关键词后生成的图片

图4.1.3-8的背景还是不够深，同时不想要烟雾，可在右下图（单击V4按钮）的基础上，将关键词修改为深黑色背景（Dark black background），再次生成图片，如图4.1.3-9所示。

图4.1.3-9中的右下图符合预期效果，单击U4按钮，将该图导出，如图4.1.3-10所示。由于修改图中文字部分对图形影响比较大，可导出后再使用Illustrator或Photoshop等绘图工具进行修改。

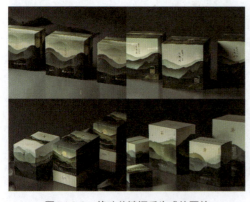

图4.1.3-9　修改关键词后生成的图片

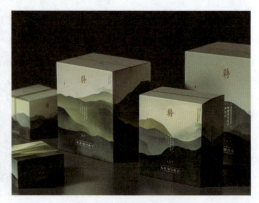

图4.1.3-10　最终导出的图片

当利用Midjourney生成现代简约风格的包装时，使用相同的关键词生成的不同包装样式为设计师提供了多种设想。现代简约风格的包装注重品质感和精致度，使包装给人高端、现代的感觉。

4.1.4 抽象风格在包装设计上的应用

抽象风格是一种将图形、形状、颜色等元素抽象、简化，以表达情感、概念或思想的设计风格。在包装设计中，抽象风格通常以非具象的形式表达情感、概念或思想，通过符号化和多重解读等手法，表达产品的特点、品牌的理念或与产品相关的情感，使设计更具有表现力和想象力，从而吸引消费者的注意并传达产品或品牌的独特价值。

下面以生成抽象风格的传达爱意主题的包装为例。表达爱意的包装设计通常会注重以下几个方面：选择富有浪漫气息的色彩来表达爱意，如粉红色、红色、紫色等，红色象征着热情和浓情蜜意，粉红色代表着甜蜜和温柔，紫色则传达出神秘和浪漫的感觉；采用爱心、玫瑰花、情侣图案等与爱情相关的图案来增强爱意，这些图案能够直观地表达出人们对爱情的向往和热爱，引起人们的情感共鸣。

此款包装以生成创意图形为主，后期需使用Photoshop、Illustrator或C4D进行贴图，因此需使用Niji Model模型，如图4.1.4-1所示。

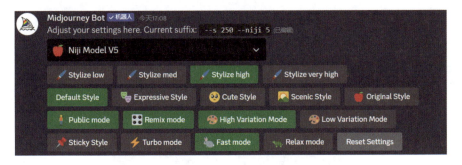

图4.1.4-1　使用Niji Model模型

在进行方案设想后，得出如下关键词。

【主体描述】

爱的形状（The shape of love）、粉色玫瑰（Pink rose）、几何形状（Geometric shapes）。

【风格定位】

极简主义（Minimalist）、抽象风格（Abstract style）、艺术家风格（By Paula Scher）。

【画面需求】

混沌值（--c 2）、图片尺寸比例4∶3（--ar 4∶3）。

生成的图片如图4.1.4-2所示。

图4.1.4-2　关键词：the shape of love, Geometric shapes, Pink rose, Abstract style, By Paula Scher, --c 2 --s 250 --niji 5

图4.1.4-2中的左上图符合主题需求，但是玫瑰元素并不明显，同时关于艺术家的风格相似度略高，因此调整了关键词的顺序和--s的值，生成如图4.1.4-3所示的效果。

图4.1.4-3　调整关键词后生成的图片

图4.1.4-3增加的关键词为：上面有一点玫瑰元素（A little bit rose on it），并将--s 250调整为--s 500。图4.1.4-3中的右上图符合主题，但是其中有许多模糊的地方，为了让其色块边界更清晰，可以对其进行局部修改，如图4.1.4-4所示，修改后生成的图片如图4.1.4-5所示。

图4.1.4-4　局部修改展示

图4.1.4-5　修改局部后生成的图片

选择图4.1.4-5中比较符合主题的图片，将其导出，结合包装模型进行贴图、排版，如图4.1.4-6所示为导出的图片，如图4.1.4-7所示为最终效果展示。

图4.1.4-6　导出图片

图 4.1.4-7　最终效果展示

接下来以中国传统的抽象图形为主题进行包装插图设计。中国传统纹样是指源自中国传统文化的各种纹样和图案，这些纹样和图案通常承载着丰富的文化内涵和象征意

义,在艺术、建筑、工艺品等领域得到广泛应用。传统纹样中最常见的是云纹,其通常以曲线为基础,呈现云雾缭绕的意境,具有祥和、轻盈的美感;其次是莲纹,莲花在中国传统文化中象征着纯洁、高雅、吉祥,常常作为纹样设计的主题之一。莲纹常用于绘画、雕刻、刺绣等艺术形式中,为作品增添美感和文化内涵。这些纹样设计体现了中国传统文化的丰富内涵和美学理念,传承和弘扬了中国传统文化的精髓。

在创作思路上,在【主体描述】部分,可以选择以花为主体。在【风格定位】部分,最重要的便是中国风格,其次是色彩的需求,以及其他的画风需求。在【画面需求】部分,风格化程度对中国传统纹样的影响较大,需要进行规范。

在进行方案设想后,得出如下关键词。

【主体描述】

优雅的瓷砖与中国传统图案装饰细线(Elegant tiles with traditional Chinese patterns decorated with thin lines)、生动的色彩(Vivid color)、橙色和蓝色(Color of orange and blue)。

【风格定位】

中国传统风格(Chinese traditional style)。

【画面需求】

最好的质量(Best quality)、干净的背景(Clean background)、8K、图片尺寸比例1∶1(--ar 1∶1)、平铺参数(--tile)、风格化程度50(--s 50)。

生成的图片如图4.1.4-8所示。使用Midjourney生成包装的插图,后期需使用Photoshop或Illustrator进行排版贴图。

图4.1.4-8 关键词:Elegant tiles with traditional Chinese patterns decorated with thin lines, vivid color, color of orange and blue, Chinese traditional style, best quality, clean background,8K --ar 1∶1 --tile --s 50 --niji 5

由于加入了--tile 后缀,导致生成的纹样各不相同,且瓷砖感较为严重。同时,由于主体形容得不清晰,需要增加对主体更加细节的描述,生成的图片如图4.1.4-9所示。

图4.1.4-9　关键词:Chinese decorative pattern, lotus, colorful mural style, symmetrical balance, circular shapes, vivid color, best quality, clean background,8K --ar 1:1 --s 50 --niji 5

与图4.1.4-9相比,图4.1.4-8 中的线条更为明确。而图4.1.4-9的关键词对主体描述更加细致,如中国装饰图案、荷花、对称图形,但花的特征仍不是很明确,需要进一步修改关键词,生成的图片如图4.1.4-10所示。

图4.1.4-10　关键词:Chinese decorateive pattern, flower of lotus, Overlapping branches, clear outlines, colorful mural style, symmetrical balance, circular shapes, vivid color, best quality, clean background, 8K --ar 1:1 --s 50 --niji 5

图4.1.4-10在图4.1.4-9的基础上,增加了重叠花枝(Overlapping branches)、清晰的轮廓(Clear outlines)两个关键词,使生成的纹样更加细致、准确。图4.1.4-10中的右下图片符合需求,单击U4按钮导出图片,如图4.1.4-11所示,使用Photoshop进行二次包装的效果如图4.1.4-12所示。

图4.1.4-11　单击U4按钮后导出的图片　　　图4.1.4-12　使用Photoshop进行二次设计后的包装效果

传统纹样的包装在当今商业环境中仍然具有重要性，不仅能够传承和弘扬文化，实现差异化竞争、触发消费者情感共鸣和情感联结，还有利于可持续发展和生态保护。因此，在包装设计和营销策略中，充分发挥传统包装的优势是非常重要的。同时，我们也期望AI可以为传统纹样赋予新的意义，使其应用范围不局限于依附在传统产品上，也可以走出国门，获得更加广泛的传播。

4.1.5　以生肖元素为主题的包装视觉设计

与生肖相关的包装设计是指以中国十二生肖为主题或元素的产品包装设计。这种设计通常在中国传统节日（如春节）或者特定年份（对应十二生肖中的某一个生肖）的产品上使用。与生肖相关的包装设计既具有传统文化特色，又有一定的市场吸引力，尤其在中国市场中受到广泛欢迎。与生肖相关的包装设计通常融合生肖形象、传统元素、节日氛围、产品特性和品牌标志等多种元素，既传达出了中国传统文化的魅力，又突出了产品的特点和品牌形象，从而提升产品的市场竞争力。

下面以生肖"龙"为主题，设计生成一款包装。此款包装使用Midjourney生成包装上的插画，后期需要使用Photoshop或Illustrator进行二次处理与排版，因此此案例主要使用Niji Model模型，如图4.1.5-1所示。

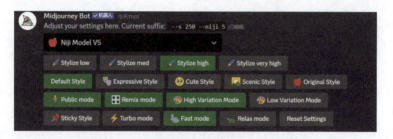

图4.1.5-1　选择模型

在【主体描述】方面，因为是直接生成插画，因此要对想要生成的画面进行预想，需要考虑画面上有几个想要生成的生肖动物、画面内除了生肖动物是否还有其他元素、画面是复杂的还是简单的图案等。在【风格需求】方面，则需要考虑生肖元素是写实的，还是可爱的，或者其他能够代表风格的描述词。在【画面需求】方面，对于生成的插画，主体若无写实需求，则不需要添加与体积相关的描述词，如C4D、Blender、3D等。

在对方案进行预想后，得出如下关键词。

【主体描述】

一只可爱的中国龙、它是对称的、平面矢量图（A lovely Chinese dragon who is symmetrical, with flat vector illustration）。

【风格定位】

涂鸦艺术风格（Doodle art）、中国传统艺术风格（Chinese traditional art style）、木版雕刻印刷风格（Woodblock print style）。

【画面需求】

白色背景（White background）、画面比例3：4（--ar 3：4）、风格化程度250（--s 250）。

生成的图片如图4.1.5-2所示，可以看出风格还不够明确，需要增加风格关键词，并调整关键词顺序，调整比重。其中的左上图比较符合我们想要生成的图形样式，若想在此图片的基础上调整，不需要重新输入关键词，单击图片下方第二排的V1按钮即可，如图4.1.5-3所示。

图4.1.5-2　关键词：A lovely Chinese dragon, symmetrical structure, with flat vector illustration, Doodle art, Chinese traditional art style, Woodblock print style, white background, --ar 3:4, --s 250 --niji 5

图4.1.5-4是在单击V1按钮生成的大图的基础上,增加可爱的(Cute)和多彩的(Colorful)两个关键词,同时将传统中国艺术风格(Chinese traditional art style)关键词的位置向前调整,增加其比重后生成的。Remix mode的意思是可以在所选择的图片基础上继续输入修改关键词进行混合。如图4.1.5-5所示,在聊天框内输入/settings指令并发送,即可进行设置。

图4.1.5-3 单击V1按钮

图4.1.5-4 修改关键词后生成的图片

图4.1.5-5 输入/settings指令

单击图4.1.5-6中第三行的"Remix mode"按钮即可,当其为绿色状态即被选中,也可以在选择的图片的基础上加入关键词修改。若其为灰色,如图4.1.5-7所示,则无法进行关键词的修改,只会重新按照关键词生成图片。

图4.1.5-6 启用Remix mode

第4章 AI视觉传达设计应用

图4.1.5-7 关闭Remix mode

如图4.1.5-8所示为关闭Remix mode，单击V1按钮重新生成的图片。回归案例，图4.1.5-4中的左上图符合要求，但是又不想要图片下方灰色印章形状的图案，单击U1按钮后如图4.1.5-9所示，单击图片下方的"Vary（Region）"按钮进行局部重绘。如图4.1.5-10所示，选中有印章图案的区域，并输入干净的背景（Clean background）关键词进行重绘，生成的图片如图4.1.5-11所示。

图4.1.5-8 关闭Remix mode生成的图片

由于只对局部区域内进行了一个关键词的修改，同时区域内所涉及的主体部分较少，因此所生成的4张图片大致相同，只有右下角有一点细微的差别。选择一张心仪的图片导出即可，图4.1.5-12所示为最终导出的图片。若仍不满足需求，可继续修改和调整关键词。导出后若有其他如排版、细节细化等需求，可使用Photoshop或Illustrator进行后期处理，最终效果如图4.1.5-13所示。

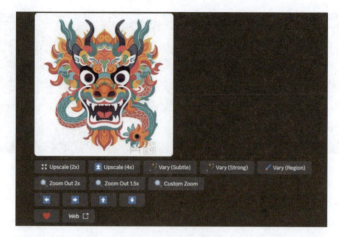

图4.1.5-9 重绘位置展示

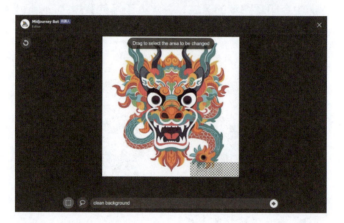

图4.1.5-10 局部修改

图4.1.5-11 局部修改后的图片

图4.1.5-12 最终导出的图片

图4.1.5-13　最终效果展示

本案例这类单一的图形设计，十分适合使用在较小体量的包装上，重复、对称等手法也是目前AI可以完成的图形创意手法，其为包装设计带来了更多的可能性。

4.1.6　童趣可爱风在包装设计上的应用

童趣可爱风格的设计以其生动活泼、简洁清晰的特点，以及与孩子们日常生活相关的内容，能够吸引孩子们的注意力，让他们感受到快乐和幸福。在设计中需要注意，使用简洁、清晰的线条，不要过于复杂，以保持可爱的感觉；使用可爱的图案元素，如小动物、卡通人物、星星和月亮等，增加设计的趣味性和吸引力。

下面以贴纸的形式设计一款童趣可爱风文具包装。贴纸是每一个儿童都爱不释手的物品，对孩子们来说贴纸是一种既有趣又具有教育意义的玩具和装饰物品，能够满足他们的创造性表达和认知发展需求，同时也为他们带来了快乐和愉悦的体验。而以可爱风格为主的文具包装设计，也会更加吸引以儿童、学生为主的消费群体。此案例也是以生成插画为主，后期进行修改与贴图。

在创作思路上，在【主体描述】方面，应以易于被小孩子接受的事物为主体。在【风格定位】方面，运用的色彩应该更加生动、鲜艳。在【画面需求】方面，贴纸的布局方式为"小丘布局"，这种布局在生成贴纸等事物上十分适用。

在对画面进行设想后，得出如下关键词。

【主体描述】

一套可爱的彩色贴纸、可爱的小熊猫和狗、有趣、好玩（A cute set of colorful stickers，Adorable panda and dogs, fun, playful）。

【风格定位】

高细节（Highly detailed）、大胆的线条和纯色（Bold lines and solid colors）。

【画面需求】

白色背景（White background）、小丘布局（Knolling layout）。

生成的图片如图4.1.6-1所示。在此案例中，小丘布局（Knolling layout）为生成贴纸形式插图的重要关键词，其使生成的主体可以呈"小丘"分布，也形成了类似整张贴纸的形态。

图4.1.6-1的关键词，本想表达其中包含可爱的熊猫和狗，但由于表达得不准确，导致系统无法单独分开识别，因此识别成了"小浣熊"等动物。下面要在此基础上修改关键词。

图4.1.6-1　关键词：A cute set of colorful stickers, adorable puppies panda, fun, playful, high details ,knolling layout, highly detailed, bold lines and solid colors，White background --niji 5 --s 250

在图4.1.6-2的关键词中，将熊猫换成了小奶狗（Puppies）以保证生成动物主体的准确性。图4.1.6-2满足前期预想的对画面的需求，因此可选择其中一张导出。单击U3按钮即选择左下图，如图4.1.6-3所示，导出的图片如图4.1.6-4所示。

图4.1.6-2 关键词：A cute set of colorful stickers, adorable puppies and dogs, fun, playful, high details, white background, knolling layout, highly detailed, bold lines and solid colors --niji 5 --s 250 --style expressive

图4.1.6-3 单击U3按钮　　　　图4.1.6-4 导出的图片

在生成插图后可使用Photoshop等软件进行后期处理，如图4.1.6-5为使用Photoshop处理后的效果。

图4.1.6-5　处理后效果

接下来依旧以童趣可爱风进行包装设计，这次以可爱的动物插画为主题设计一款包装。动物插画的意义非常丰富，它不仅是一种艺术形式，更是儿童成长过程中重要的学习工具和情感表达方式。同时，动物插画对儿童有一种天然的吸引力，用在以儿童为主要使用群体的产品包装设计上是再合适不过的。

在创作思路上，在【主体描述】方面，以可爱的易于被儿童接受的物体为主体。在【风格定位】方面，以插画风格为主要方面。在【画面需求】方面，画面应尽量简洁，突出主体。

在对画面进行设想后，得出如下关键词：

【主体描述】

一只惹人喜爱的小白猫、有惹人喜爱的四肢、在绿色草地上、有趣、好玩（A cute little white cat with cute limbs, on the green grass, funny, playful）。

【风格定位】

简单的图形（Simple graphic）、高饱和度的色彩（High saturation colors）、韩国插图风格（Korean illustrations）。

【画面需求】

文字和表情符号装置（Text and emoji installations）。

生成的图片如图4.1.6-6所示，但是要想使生成的图片更加生动、精美，需要在图4.1.6-6的基础上增加关键词进行再次生成。单击图片下方的"重新生成"按钮即可直

接修改关键词，如图4.1.6-7所示，生成的图片如图4.1.6-8所示。

图4.1.6-6　关键词：A cute little white cat with cute limbs, on the green grass, funny, playful, Simple graphic, High saturation colors, Korean illustrations,Text and emoji installations --s 250 --niji 5

图4.1.6-7　单击"重新生成"按钮　　图4.1.6-8　关键词：A cute little white cat, Simple graphic features, Thick and cute limbs, on the green grass, simple graphics, High saturation colors, Korean illustrations, thick line stylegrunge beauty, mixed patterns, text and emoji installations --s 250 --niji 5

这次生成的图片十分精美，右下图的氛围更加温暖，单击图片下方的U4按钮，保存该图，之后使用Photoshop进行处理。导出的图片如图4.1.6-9所示，处理后的效果如图4.1.6-10所示。

图4.1.6-9　导出图片

图4.1.6-10　使用PS处理后

4.1.7　国风水墨画在包装设计上的应用

中国传统水墨画风格的包装设计结合了传统艺术元素和现代包装设计理念，具有独特的韵味。在国风水墨画包装设计中，可以选取传统水墨画中常见的经典元素，如山水、花鸟、人物、书法等，这些元素能够体现中国传统文化的深厚底蕴；运用水墨画的特点，如渲染、烘染、笔墨的深浅、水的流动等效果，营造出传统水墨画的韵味和氛围；注重线条的简练和笔墨的浓淡，通过疏密有致的线条和淋漓尽致的笔墨表现，展现出水墨画的独特魅力。同时，尽管以传统水墨画为基础，但设计时也要考虑到现代人的审美需求，使包装设计既具有传统韵味，又符合现代人的审美。

在创作思路上，在【主体描述】方面，需要将具体的实物描述出来作为主体。在【风格定位】方面，中国风和水墨画是重点。

在对画面进行设想后，得出如下关键词。

【主体描述】

一幅山水画、存在中式建筑（A landscape painting on it, The presence of Chinese architecture）。

【风格定位】

水墨风（Ink Wash）、中国绘画风格（Chinese painting style）。

【画面需求】

复杂的细节（Complicated details）、超级细节（Super detailed）、超级真实（Hyper realistic）、干净的背景（Clean background）、体积照明（Volume lighting）、C4D、混合（Blender）、图片尺寸4∶3（--ar 4∶3）。

生成的图片如图4.1.7-1所示。

图4.1.7-1　关键词：A landscape painting on it, the presence of Chinese architecture, Ink Wash, Complicated details, Super detailed, Clean background, Hyper realistic, Volume lighting, C4D, Blender, --ar 4:3 --s 250 --v 6.0

因为关键词比较准确，所以第一次生成的图片便可以直接使用，其中的右下图片比较符合包装设计的插图风格，单击U2按钮，导出图片并保存，如图4.1.7-2所示为导出的图片。

图4.1.7-2　导出图片

之后可以使用Photoshop或Illustrator进行排版并贴图，经后期处理制作成包装效果图。

4.2 标志设计及其相关衍生案例

4.2.1 图像Logo与辅助图形设计应用

标志设计指的是创建一个具有独特形象和识别特征的图形符号或标志，用于代表一个企业、品牌、组织、产品或服务。这个图形符号通常包含文字、图形、标志或它们的组合，旨在传达特定的信息、价值观和身份认同。标志设计是视觉传达设计领域的重要组成部分，其目标是通过简洁、清晰和有力的设计表达出所代表的实体的形象和理念。其中，图像标志是一种图标或基于图形的标志。设计与某一元素相关的标志，可以利用AI辅助提供设计灵感。

标志设计应该简洁、明了，易于识别和记忆，能够迅速传达出所代表实体的核心信息和价值观，使消费者在纷繁复杂的视觉环境中能够迅速辨认出品牌，并且标志设计应该能够代表所代表实体的特点、文化和价值观，建立与目标受众的情感联系。

在【主体描述】方面，生成图像类Logo需要构思图像的主体是什么，并使用英文对其进行精准翻译，"Logo of..."是生成图像Logo的主体描述关键词。在【风格需求】方面，日本插画风格（Style of Japanese art illustration）是生成Logo使用的最主要的关键词，也可使用知名Logo设计师的名字作为想要生成的Logo的风格关键词。

下面以柠檬为主体生成一个柠檬饮料Logo。由于Logo比较扁平化，因此选用Niji Modle模型，如图4.2.1-1所示。

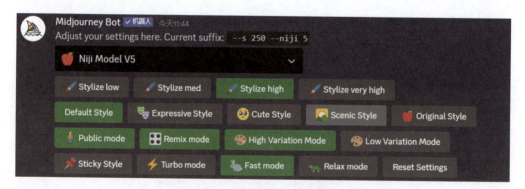

图4.2.1-1 使用Niji Model模型

在对画面进行预想后，得出如下关键词。

【主体描述】

柠檬相关的标志（Logo of lemon）、平面矢量图（Flat vector illustration）。

【风格定位】

极简主义风格（Minimalism）、日本插画风格（Style of Japanese art illustration）。

【画面需求】

白色背景（White background）、画面比例1∶1（--ar 1∶1）。

为了保证柠檬的形态较为理想化，可以搜索理想的柠檬实体图片进行垫图。搜索好图片后，单击输入框左侧的加号，选择"上传文件"选项上传图片，如图4.2.1-2所示。

图4.2.1-2　选择"上传文件"选项

单击刚刚上传的图片（图4.2.1-3），再单击鼠标右键，选择"复制链接"命令即可获得垫图链接，如图4.2.1-4所示。之后在输入框内输入/imagine指令，将刚刚复制的垫图链接粘贴进提示词框内，如图4.2.1-5所示。之后在垫图链接后输入预想的关键词即可，如图4.2.1-6所示，生成的图片如图4.2.1-7所示。

图4.2.1-3　上传后的图片

图4.2.1-4　选择"复制链接"命令

图4.2.1-5　放入垫图链接

图4.2.1-6　在垫图链接后加入关键词

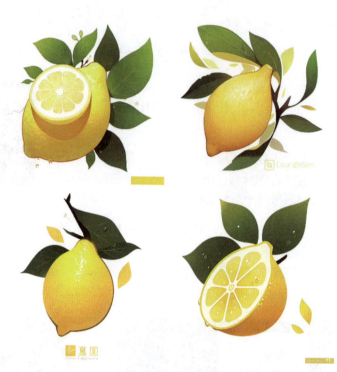

图4.2.1-7 关键词：（垫图链接）Logo of lemon, Style of Japanese art illustration, flat vector illustration , no realistic photo details, Minimalism, white background,--ar 1:1 --s 250 --niji 5

此次生成的图片过于立体，且可以看出受垫图影响较大，因此需要对关键词进行修改。单击图4.2.1-8中绿色的按钮，之后便会弹出如图4.2.1-9所示的对话框，可以直接修改关键词，生成的图片如图4.2.1-10所示。

图4.2.1-8 单击绿色的按钮

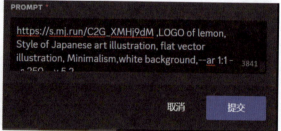

图4.2.1-9 直接修改关键词

图4.2.1-10是在图4.2.1-7的基础上增加了抽象风格（Abstract style）、著名Logo设计师Rob Janoff 的设计风格（in style of Rob Janoff）和--iw 0.5关键词生成的。图4.2.1-10中的右下图符合Logo形态，但是要去掉无明确意义的文字。单击图4.2.1-11图片下方的U4按钮，之后单击其下方的Vary（Region）按钮进行局部修改，只保留图形部分，如图4.2.1-12和图4.2.1-13所示，生成的图片如图4.2.1-14所示。

第4章　AI视觉传达设计应用

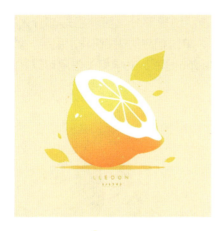
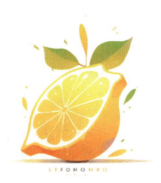

图4.2.1-10　修改关键词后的生成图

图4.2.1-11　单击U4按钮

图4.2.1-12　单击Vary（Region）按钮　　　　图4.2.1-13　局部修改

由于只修改了无意义的文字部分，未涉及图形部分，因此图形部分未被修改，此时可以选择图4.2.1-14中的任意一张图片，单击相应的U按钮导出图片，如图4.2.1-15所示为单击U4按钮后导出的最终生成的Logo图形，文字相关信息可以在后期使用Photoshop或Illustrator进行排版等处理。

图4.2.1-14　进行局部修改后生成的图片　　　　图4.2.1-15　最终导出的图片

接下来以生成的柠檬饮料Logo为例，进行相关的辅助图形设计。

Logo形象是品牌的外衣，辅助图形相当于品牌的第二张脸，是Logo形式感的延伸。辅助图形是丰富企业整体内容的一种图形设计，是强化企业品牌形象的图形设计。辅助图形多用于补充或增强主要图形、文本或其他设计元素。这些图形通常被用来提供额外的信息、创造氛围、引导观众的注意力或增加设计的美感。将Logo中具有特点的元素进行提取并组合，是最简单的辅助图形设计手法之一。

生成辅助图形主要使用Niji Model模型，如图4.2.1-16所示。

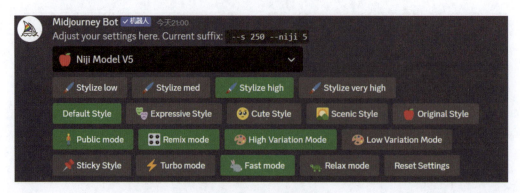

图4.2.1-16　选择模型

第4章 AI视觉传达设计应用

关于案例设想，在【主体描述】方面，首先要对于Logo中元素进行提取，可以提取出"水的流动感"、黄色与绿色等意象。在【风格定位】方面，辅助图形多以抽象的平面插画为主，视情况添加其他相关描述词。在【画面需求】方面，为了方便后续设计，以生成方形插图为佳。

在对画面进行设想后，得出如下关键词。

【主体描述】

黄色和浅绿色（Yellow and light green）、有机和流畅的线条图形（Organic and fluid lines graphic）、几何图形（Geometric figure）。

【风格定位】

极简主义风格（Minimalism）、抽象风格（Abstract style）。

【画面需求】

干净的背景（Clean background）、画面比例1∶1（--ar 1∶1）。

生成的图片如图4.2.1-17所示，目前的图片尺寸对于辅助图形的表达与展现有点限制，因此将--ar 1∶1更改成--ar 16∶9。同时，其中的右下图比较符合想要表达的效果，单击图片下方的V4按钮，在其基础上修改关键词，如图4.2.1-18所示。

图4.2.1-17 关键词：Yellow and light green, Organic and fluid lines graphic ,Geometric figure, Minimalism, Abstract style, Clean background--s 250 --ar 1:1 --niji 5

图4.2.1-18　修改图片的比例16∶9

因为要将辅助图形运用在现实生活中，需要使生成的图片可以无限拼接，因此增加了关键词--tile，生成的图片如图4.2.1-19所示，其中的左上图符合要求，单击U1按钮导出该图，如图4.2.1-20所示。

图4.2.1-19　增加--tile后生成的图片

辅助图形常被应用在品牌周边等物品上，以帆布包为例，图4.2.1-21所示为使用Midjourney生成的辅助图形给其他工具处理后的效果。辅助图形在设计中被赋予了多种意义和作用，包括品牌识别、情感表达、视觉平衡、信息传达、文化象征、创意表达等，对于品牌形象的建立和传播具有重要的作用。因此，AI在辅助图形中如何赋能，也是十分令人期待的。

第4章　AI视觉传达设计应用

图4.2.1-20　单击U1所导出图片

图4.2.1-21　最终效果

4.2.2　徽章Logo辅助图形设计应用

徽章式Logo经常以圆形边框将Logo图形部分包围，形成一种庄重、古典的感觉。徽章式Logo最重要的便是其"徽章的形式"，目前Midjourney很难单独通过关键词识别出徽章的Logo表达，因此需要进行垫图。

在使用Midjourney生成徽章式Logo前，要对主体元素进行设想，确定生成的Logo的主体，并结合主题绘制徽章形式Logo的草图，如图4.2.2-1所示。

将图4.2.2-1上传到Midjourney中后，选择图片，单击鼠标右键，选择"复制链接"命令，即可获得垫图链接，如图4.2.2-2所示。

图4.2.2-1　草图绘制

图4.2.2-2　选择"复制链接"命令

【主体描述】

一个关于花朵和植物的Logo、徽章的形式、平面矢量图（A Logo of flower and plants, The form of a coat of arms, Flat vector illustration）。

【风格定位】

日本艺术形式（Style of Japanese art illustration）、极简主义风格（Minimalism）、抽象风格（Abstract style）、罗布·詹诺夫设计风格（In style of Rob Janoff）。

【画面需求】

没有真实照片的细节（No realistic photo details）、白色背景（White background）、画面比例1：1（--ar 1：1）。

生成的图片如图4.2.2-3所示，可以看出，因为受到垫图尺寸的影响，即使规定了图片的生成尺寸，生成的图片也不一定完全是1：1的。因此，不要忽略所垫图片的尺寸对生成图片的影响。在此案例中，此尺寸对所生成的图片影响不大，因此不修改垫图重新上传了。图4.2.3-3中的左上图更符合徽章的Logo形式，也更加贴合主题，但现在想要增加绿色元素，单击V1按钮修改关键词。

图4.2.2-3　关键词：（垫图链接）A Logo of flower and plants, the form of a coat of arms, Style of Japanese art illustration, flat vector illustration, in style of Rob Janoff, no realistic photo details, Minimalism, white background,--ar 1:1 --s 500 --niji 5

修改关键词后，生成的图片如图4.2.2-4所示，其中的右下图符合要求，单击U4按钮导出图片。

图4.2.2-4　关键词：（垫图链接）A Logo of flower and plants, pink and green, the form of a coat of arms, Style of Japanese art illustration, flat vector illustration, in style of Rob Janoff, no realistic photo details, Minimalism, white background, --ar 1∶1 --s 500 --niji 5

对于生成的徽章Logo上的文字，可以在后期使用其他工具进行修改调整，修改后的最终效果如图4.2.2-5所示。

图4.2.2-5　最终效果

4.2.3 吉祥物Logo设计应用

吉祥物 Logo 是一种具有代表性和个性化的品牌标志，通常以拟人化的动物、人物或物品形象为基础。有趣、独特的吉祥物形象可以吸引人们的注意力，引发人们的兴趣，从而增强品牌的认知度和记忆度。吉祥物 Logo 往往具有鲜明的特点和个性化的形象，这使得品牌在竞争激烈的市场中更易于被识别和记忆，有利于品牌的推广和宣传。

下面以熊猫为吉祥物设计生成一款Logo。熊猫是中国特有的动物，同时也是国际上广受欢迎的动物形象之一。因此，以熊猫为设计元素的吉祥物 Logo 在国内外都具有较高的识别度和认知度。熊猫通常被认为是和平、友好、可爱的象征，其温和的形象适合用于传递友好与和平的信息，同时以熊猫为吉祥物也具有儿童友好性，熊猫备受孩子们喜爱，其可爱、活泼的形象很容易吸引孩子们的注意力。熊猫在中国文化中有着悠久的历史和特殊的地位，被视为国宝之一。因此，以熊猫为吉祥物 Logo 的品牌往往能够与中华文化和民族精神产生联系，增强品牌的民族认同感和文化底蕴。

关于案例设想，在【主体描述】方面，首先要对于Logo主体元素进行确认，此案例的主体为熊猫。同时，若对主体有更加细节的描述也可以添加相关的关键词，如有四肢的动物，此时"有四肢的"便是细节描述。同样，若Logo有色彩需求，也需要在主体描述中添加。在【风格定位】方面，可以添加吉祥物标志的风格或艺术家风格，如线性、渐变等。在【画面需求】方面，为了方便后续设计，背景以干净的背景为最佳。

在对画面进行设想后，得出如下关键词。

【主体描述】

一个熊猫吉祥物标志（A moscot logo of a panda）、可爱的（Cute）。

【风格定位】

简单（Simple）、艺术家风格（Paul Rand）。

【画面需求】

干净的背景（Clean background）、画面比例1：1（--ar 1：1）。

生成的图片如图4.2.3-1所示，这3张图分别是在关键词相同，而所选用的模型版本不同生成的，版本对生成的Logo影响较大，因此在不确定使用哪种模型版本时，可以一一尝试。

在此案例中，对吉祥物这一概念理解较为到位的是在--v5.2版本下生成的Logo标志，即图4.2.3-1中的右图。单击--v5.2版本下生成的更符合主题的Logo标志，其中的右上图符合我们的诉求，单击U2按钮，如图4.2.3-2所示，导出图片，如图4.2.3-3所示。

第4章 AI视觉传达设计应用

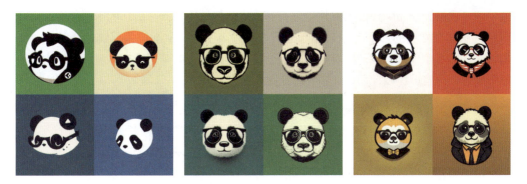

图4.2.3-1 关键词：a moscot logo of a panda,simple,Paul Rand,clean background --s 250 --niji 5

导出图片后，相关的文字信息需要使用Photoshop或Illustrator进行后期排版处理。此案例使用的模型和其他类型Logo或不同主体的Logo不可一概而论，在生成Logo时一定要进行模型的选择，以确保模型优势最大化。

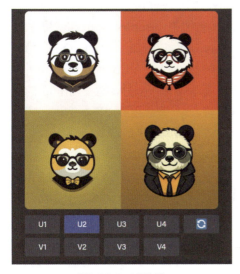

图4.2.3-2 U2位置

图4.2.3-3 导出图片

4.3 IP形象设计

IP形象设计通常指的是为特定的品牌、产品、企业或者项目所设计的标志性形象。这些形象设计包括标志、吉祥物和角色形象等，旨在通过视觉元素来传达品牌或项目的核心理念、特点和价值观。

IP形象设计在品牌建设和推广中具有非常重要的作用。一个成功的IP形象设计可以帮助品牌树立独特的形象，提升品牌的辨识度和吸引力，从而增强品牌的竞争力。例如，许多知名企业都有自己的标志性形象，比如苹果公司的苹果标志、可口可乐的可乐瓶形象等，这些形象设计已经成了品牌的重要标志。

IP形象设计的过程通常包括对品牌或项目的定位和核心理念的分析、对目标受众的调研和了解、对竞争对手的分析和比较，以及设计师的创意和实现等。设计一个成功的IP形象需要综合考虑多方面因素，包括品牌定位、受众喜好和市场趋势等，以确保形象设计能够有效地传达品牌的核心价值和理念。

总的来说，IP形象设计是品牌建设和推广中非常重要的一环，它能够帮助品牌树立独特的形象，提升品牌的认知度和吸引力，从而提高品牌的竞争力。

在【主体描述】部分，需要告诉 AI所要绘画的内容，包括描述主体的外形、动作、姿态、表情、衣着、颜色、配饰等细节。在【风格定位】部分，需要确定 IP 形象的风格。一般会用到以下关键词：盲盒风格（Blind box style）、漫威风格（Marvel style）、DC漫画风格（DC comics style）、泡泡玛特风格（Bubble Mart style）、迪士尼风格（Disney style）、皮克斯风格（Pixar style）、IP 形象（IP image）、童书插画风格（Children's book illustration style）、卡通现实主义（Cartoon realism）、好玩的角色设计（Funny character design）。在【画面需求】部分，需要描述 IP 的材质表现、照明效果、拍摄方式、背景需求和分辨率等。一般会用到以下关键词：实体模型（Solid model）、盲盒玩具（Blind box toys）、C4D风格（C4D style）、Zbrush风格（Zbrush style）、超细节混合（Super detailed blender）、OC渲染（Octane Render）、超高清（Ultra high definition）、3D 渲染（3D rendering）、柔和的光线（Soft light）、自然光（Natural light）、干净的背景（Clean background）。

4.3.1 雪碧IP形象设计

下面以雪碧为主题进行IP设计。雪碧最初于1961年在美国首次推出，如今已成为全球范围内最受欢迎的碳酸饮料之一。它在多个国家和地区都有不同的版本，比如在一些地方还会推出不含咖啡因的版本。

雪碧的品牌形象通常与活力、清新、年轻和无拘束的生活方式相关联。它常被用作消暑饮品，在夏季或炎热的天气特别受欢迎。雪碧还经常作为混合饮料的一部分，例如与威士忌、伏特加或其他烈酒混合制成鸡尾酒，以及与果汁或其他软饮料混合制成饮品。

形象IP可以帮助雪碧建立独特的品牌形象，并传达品牌的核心价值观，与消费者建立情感连接。通过设计可爱、吸引人的形象IP，雪碧可以吸引更多的目标受众，从而提

升品牌知名度和美誉度。

根据预设，可以撰写以下关键词。

【主题描述】

笑容开朗的小女孩、穿着绿色小裙子、头上戴着花环、手里拿着雪碧（Cheerful little girl wearing a green dress with a wreath on her head and holding a Sprite in her hand）。

【风格定位】

泡泡玛特风格（Bubble Mart style）、皮克斯风格（Pixar style）。

【画面需求】

无背景（No background）、明亮和谐（Bright and harmonious）、细致的人物设计（Detailed character design）、高端自然色（High-end natural colors）、3D动画渲染（3D animation rendering）、混合（Blender）、CG图像（CG images）。

生成的图片如图4.3.1-1所示，其中的左上图比较符合本例要求的IP形象，如果想要它的三视图，可以单击V1按钮，在关键词前面加上"Generate three views和Namely the front view"，生成的图片如图4.3.1-2所示。

图4.3.1-1　关键词：Little girl with a cheerful smile,wearing a green little skirt, with a wreath on her head,holding Sprite in her hand,iP image design,no background, Bubble Mart blind box,organic cultural combination,bright and harmonious,detailed character design,toy design,high-end Natural color，3D animation rendering,Blender,CG image,Pixar style , --ar 3:2 --s 750 --niji 5

图4.3.1-2中的左上图符合要求，但是三视图并不准确，所以先单击U1按钮放大图片，再单击Vary（Strong）按钮生成图片（图4.3.1-3）。

图4.3.1-2　关键词：Generate three views, namely the front view, the side view and the back view, little girl with a cheerful smile,wearing a green little skirt, with a wreath on her head, holding Sprite in her hand, iP image design, no background, Bubble Mart blind box, organic cultural combination,bright and harmonious, detailed character design, toy design, high-end Natural color, 3D animation rendering, Blender, CG image, Pixar style, --ar 3:2 --s 750 --niji 5

图4.3.1-3　Midjourney生成的图片

如图 4.3.1-3 中的右下图是我们想要的图片，但是生成的图片并非三视图，这是因为在 Midjourney 中生成后视图时经常会出现问题，可以单击 U4 按钮，将该图提取出来，使用 Vary（Region）工具勾画需要修改的部分，修改后视图，并继续生成，如图 4.3.1-4 所示。在修改的过程中，可以根据图像形状的需求选择画笔工具，在修改语句时，由于希望生成的部分只有后视图，没有其他部分，所以生成三视图的部分仅保留"The back view"即可。

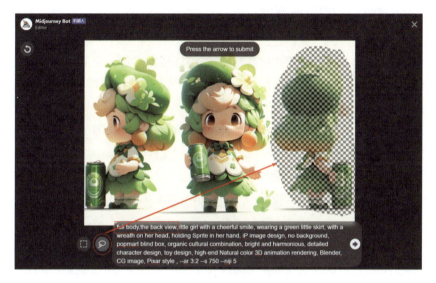

图4.3.1-4　修改局部

此时的图片基本符合本例要求的IP形象设计三视图（图4.3.1-5）。当利用 Midjourney 生成雪碧的IP形象时，可以轻松打造出独特而生动的品牌形象。一个有趣、可爱或具个性的形象IP能够让消费者更容易地将雪碧与积极的情感和愉悦的体验联系在一起，从而提升用户体验和忠诚度，同时还能够帮助雪碧在竞争激烈的饮料市场中脱颖而出，实现市场差异化，并吸引更多的消费者选择雪碧。

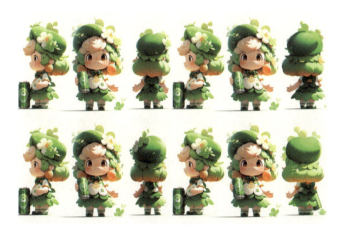

图 4.3.1-5　关键词：Full body, the back view little girl with a cheerful smile, wearing a green little skirt, with a wreath on her head, holding Sprite in her hand, iP image design, no background, Bubble Mart blind box, organic cultural combination, bright and harmonious, detailed character design, toy design, high-end Natural color, 3D animation rendering, Blender, CG image, Pixar style, --ar 3:2 --s 750 --niji 5

4.3.2 十二生肖潮玩IP形象设计

潮玩（Toy Culture）通常指的是流行文化中的玩具和相关产品，它们通常与电影、电视节目、动漫、游戏、漫画书等媒体内容相关联。潮玩通常是指那些在特定时期或特定流行文化中备受欢迎的玩具或收藏品，它们可以是限量版、特别版或设计独特的产品，常常受到收藏者、爱好者和玩家的追捧。

潮玩不仅仅是普通的玩具，更是一种文化现象，代表了时代的某种趋势、价值观和审美标准。它们不仅是供儿童玩耍的物品，还可以成为成年人收藏、展示和交流的对象。在潮玩领域，人们常常会追逐限量版的商品、艺术家合作款式、独特设计的手办、模型、人偶，以及其他与流行文化相关的产品。

下面将以生肖为主题进行IP生成。十二生肖是中国传统文化的重要组成部分，通过将其应用于潮玩IP形象设计，可以传承和弘扬中国传统文化，使更多的人了解和认识十二生肖的含义和故事。

十二生肖中的每个动物都有其独有的特征和形象，将其转化为潮玩IP形象设计，可以赋予这些形象更多的趣味性和吸引力，吸引更多的收藏者和爱好者。同样，十二生肖是人们熟悉和喜爱的文化符号，将其运用于潮玩IP形象设计可以激发消费者的情感共鸣，增强他们对产品的认同感和购买欲望，从而促进销售和品牌忠诚度的提升。

根据需求可以撰写以下关键词。

【主体描述】

中国生肖、超级可爱的女孩戴着兔子的帽子、科技元素、时尚服饰（Chinese zodiac, Super cute girl wearing bunny hat, Technology elements, Fashionable clothes）。

【风格定位】

IP形象（IP image）、泡泡玛特盲盒（Bubble Mart blind box）、盲盒玩具（Blind box toys）。

【画面需求】

精细光泽（Fine gloss）、干净的背景（Clean background）、三维渲染（3D rendering）、OC渲染（Octane Render）、最佳质量（Best quality）、4K、超级细节（Super detail）、正视图（Orthographic view）、流行市场玩具（Popular market toys）、工作室照明（Studio lighting）、站立姿势（Standing pose）。

生成的图片如图4.3.2-1所示，其中的右下图符合预期效果，可以单击V4按钮再次生成，如图4.3.2-2所示。

第4章　AI视觉传达设计应用

图4.3.2-1　关键词：Chinese Zodiac, super cute girl with bunny hat, technological elements, fashionable clothes, bubble cushion model, blind box toys, mockup, fine gloss, clean background, 3D rendering, Octane Render, best quality, 4K, super detail, orthographic view, popular market toys, studio lighting, standing pose , --ar 3:2

图4.3.2-2　Midjourney生成的图片

如果还想要其他生肖的模型，但是希望风格相同，可以先单击Remix mode按钮，再单击V4按钮，将关键词换成想要的生肖装饰形容，比如"可爱的男孩戴着龙形帽子"，如图4.3.2-3所示。

图4.3.2-3　关键词：Chinese zodiac, super cute boy with dragon shaped hat, technological elements, fashionable clothes, bubblemat model, blind box toys, mockup, fine gloss, clean background, 3D rendering, Octane Render, Best quality, 4K, super detail, front view, Popular market toys, studio lighting, standing pose , --ar 3:2

十二生肖潮玩IP形象可以用于各类产品设计中，例如服饰、配饰、文具和玩具等，为产品注入更多的创意和设计价值，提升产品的吸引力和市场竞争力。既能够传达文化内涵和情感共鸣，又能够促进差异化竞争和市场拓展，具有重要的意义和价值。

4.3.3　唐朝仕女形象设计

唐朝是中国历史上一个非常重要的时期，其文化和艺术在世界范围内都有着很大的影响。唐朝时期，仕女画是一种非常流行的绘画风格，描绘了当时的女性生活、社交和审美。这些画作通常以唐代仕女的生活场景为背景，包括仕女们的日常活动、宴会、音乐、舞蹈和服饰等内容。

唐代仕女画在艺术上追求细腻、柔美和典雅，画家们善于表现仕女的姿态、表情和服饰，以及背景中的花草树木、室内装饰等细节。这些画作反映了唐代社会的审美趣味

和文化氛围，也为后世的绘画艺术提供了重要的参考和启发。

通过打造唐朝仕女形象IP，可以传承和推广唐代文化，让更多的人了解和欣赏唐代的艺术、服饰、生活方式等方面。唐朝仕女形象IP可以成为文化创意产业的一部分，可以基于这一形象进行衍生品设计与制作，如服装、饰品、手工艺品、文具、动漫、游戏等，从而创造经济价值。

根据需求可以撰写以下关键词。

【主体描述】

弹古琴的唐朝少女、站着微笑（A Tang Dynasty girl playing the guqin, standing and smiling）。

【风格定位】

IP 形象（IP image）、盲盒玩具（Blind box toys）、卡通可爱美术风格（Cartoon cute art style）。

【画面需求】

3D渲染（3D rendering）、简约纯色背景（Simple solid color background）、细节丰富（Rich details）、饱和度高（High saturation）。

生成的图片如图4.3.3-1所示，其中的左下图效果理想，但是有的图不是全身的，因此要在关键词里加上"Full body"，与此同时加一些动作或者小动物增加趣味性。先单击U3按钮放大图片，再用单击Vary（strong）按钮生成图片，如图4.3.3-2所示。

图4.3.3-1　关键词：A Tang Dynasty girl playing the guqin, standing and smiling, blind box style character design, clay material, red background, cartoon cute art style, 3D rendering, simple solid color background, rich details, high saturation, --ar 3:4

图4.3.3-2 关键词：Tang Dynasty girl walking the dog, full body, exaggerated movements, blind box style character design, clay material, red background, cartoon cute art style, 3D rendering, simple solid color background, rich details and high saturation, --ar 3:4

图4.3.3-2中的人物非常丰富可爱，接下来还可以变换不同的姿态展示不同的唐朝仕女的面貌，比如换成吹着笛子的少女，如图4.3.3-3所示。

图4.3.3-3 关键词：Tang Dynasty girl playing the flute, full body, exaggerated movements, blind box style character design, clay material, red background, cartoon cute art style, 3D rendering, simple solid color background, rich details, high saturation , --ar 3:4

此外，还可以在此基础上变化不同的表情，做成系列IP形象，不同姿态的唐朝仕女可以展示不同的风貌，包括喜怒哀乐，以及举扇子、打盹、举灯笼等多种多样的动作，都符合唐朝仕女的IP形象设计。

4.3.4　敦煌飞天形象设计

敦煌飞天是指敦煌壁画中一种独特的形象。敦煌飞天是敦煌莫高窟中最具特色的壁画之一，被认为是中国古代艺术的瑰宝之一。敦煌飞天形象多出现在敦煌莫高窟的壁画中，其特点是人物身着华丽的服饰，头戴羽冠，手持乐器，飞在空中。这些飞天人物多为男性，有时候也有女性形象出现。他们的飞行姿态轻盈、优美，常常在壁画中与佛教传说中的神话场景相伴。

敦煌飞天作为中国古代艺术的代表之一，反映了中国古代人们丰富的想象力和对神秘世界的向往。这些壁画不仅在艺术上具有极高的价值，也为研究古代中国社会、宗教和文化提供了重要的资料。

根据需求可以撰写以下关键词。

【主体描述】

中国神话、天上飞舞的仙女、夸张的表情、中国文化（Chinese mythology,Fairies flying in the sky, Exaggerated expressions, Chinese culture）。

【风格定位】

敦煌风格（Dunhuang style）、怀旧风格（Nostalgic style）。

【画面需求】

全身（Full body）、柔和的造型（Soft shapes）、红绿色（Red and green）、精致的光泽（Fine gloss）、3D渲染（3D rendering）、OC渲染（Octane Render）、最佳品质（Best quality）、8K。

由于Midjourney是国外开发的一个软件，所以对于中国并不了解，如果直接输入关键词可能生成不了效果理想的图片，所以需要垫图。

先上传垫图图片，如图4.3.4-1所示。在输入关键词前需要先把垫图链接放在前面，之后再输入关键词，多次生成之后，选出满意的图片。但这些图片均偏平面，更像插画。如果想要将2D图片转为3D效果，可以在选中图片的基础上，添加"--cref+图片链接"形式，再次生成图片，如图4.3.4-2所示。图4.3.4-2中的左上图符合要求，先单击U1按钮放大图片，复制图片链接，再添加权重--cw，生成的图片如图4.3.4-3所示。

图4.3.4-1　Midjourney需要的垫图

图4.3.4-2　关键词：（垫图链接）Dunhuang style, Chinese mythology, clay material, fairies flying in the sky, exaggerated expressions, Chinese culture, full body, soft shapes, nostalgic style, red and green, fine gloss, 3D rendering , Octane Render, best quality, 8K.

图4.3.4-3　关键词：Dunhuang style, Chinese mythology, clay material, fairies flying in the sky, exaggerated expressions, Chinese culture, full body, soft shapes, nostalgic style, red and green, fine gloss, 3D rendering, Octane Render, best quality, 8K, -- cref https://s.mj.run/KoG4wmKAmF4 --cw 80

图4.3.4-3中的左上图更符合要求，单击V1按钮再生成图片，如图4.3.4-4所示。

第4章　AI视觉传达设计应用

图4.3.4-4　Midjourney生成的图片

敦煌飞天形象IP的设计不仅代表了一个品牌或产品的形象，更代表了中国文化的自信和自豪。通过设计敦煌飞天形象IP，可以塑造出一个积极向上、充满文化自信的国家形象，提升中国在国际舞台上的文化软实力。总而言之，设计敦煌飞天形象IP不仅有利于文化传承与弘扬，还能促进跨界合作与文化交流，提升产品的创意设计和推广效果，对塑造出一个积极向上的文化形象，具有重要的意义和价值。

4.3.5　碧螺春形象设计案例

碧螺春被视为茶叶中高品质的绿茶之一，产于江苏省苏州市太湖洞庭山，因产地得名。碧螺春茶叶细长嫩绿、色泽清亮、香气浓郁、味道鲜爽，以其独特的风味而闻名。设计一个有吸引力和独特性的IP形象可以帮助品牌在市场上脱颖而出，增加消费者对碧螺春的认知度和好感度。当消费者觉得与碧螺春的IP形象有所关联时，他们可能更倾向于选择这个品牌的产品，提高品牌忠诚度。碧螺春作为中国茶文化的一部分，具有悠久的历史和深厚的文化底蕴。通过一个具有代表性的IP形象，可以向消费者传达碧螺春的故事、传统和价值观，有助于推动中国茶文化的传承和发展。

根据需求可以撰写以下关键词。

【主体描述】

一个可爱的女孩、浅绿色长发、中国古代服装、旁边有碧螺春茶叶（A cute girl with long light green hair and ancient Chinese clothing with Biluochun tea leaves next to her）。

【风格定位】

中国古代风格（Ancient Chinese style）、Q版（Q version）、泡泡玛特模型（Bubble Mart model）、盲盒玩具（Blind box toys）。

【画面需求】

精致的光泽（Fine gloss）、干净的背景（Clean background）、3D渲染（3D rendering）、OC渲染（Octane Render）、4K、工作室灯光（Studio lighting）。

生成的图片如图4.3.5-1所示，此时图中的人物作为IP形象还不够吸引人，可以换成精灵形象，运用拟人的形式来表现。

图4.3.5-1 关键词：A cute girl with long light green hair and ancient Chinese clothing with Biluochun tea leaves next to her, Q version, bubble mart model, blind box toys, mockup, fine gloss, clean background, 3D rendering, Octane Render, best Quality, 4K, super detail, front view, popular market toys, studio lighting, standing pose --s 750 --niji 6

更换主体描述、茶叶精灵、身穿绿色茶叶服装、灵动的眼睛和微笑的表情、中国古装、旁边有碧螺春茶，生成的图片如图4.3.5-2所示，其中的左上图和右上图比较符合要求的IP形象，可以单击V1和V2按钮再生成相似的图片，如图4.3.5-3和图4.3.5-4所示。

图4.3.5-2　关键词：Tea elf wearing green tea costume with smart eyes and smiling expression, ancient Chinese costume with Biluochun tea next to it, Q version, bubble mart model, blind box toys, mockup, fine gloss, clean background, 3D rendering, Octane Render, best quality, 4K, super detail, front view, popular market toys, studio lighting, standing pose --s 750 --niji 6

图4.3.5-3　单击V1再次生成的图片

图4.3.5-4　单击V2再次生成的图片

设计碧螺春的IP形象时,应该兼顾自然优雅、传统文化、嫩绿清香、精致品质及亲和温暖等特征,以展现碧螺春茶的独特魅力和价值。

4.4　UI设计

4.4.1　毛玻璃图标设计

图标(Icon)设计是用户界面和数字平台中不可或缺的一部分。图标是小而强大的视觉元素,通过简洁的形状和符号传达信息,代表特定的概念、功能或操作。毛玻璃图标的设计目标是确保在各种尺寸下都能保持清晰可辨认,以适应不同的应用场景,同时通过小而有力的符号,提供直观的用户体验,增强用户界面的可用性和吸引力。

毛玻璃图标通常指的是具有毛玻璃效果的图标，这种效果给图标的外观增添了模糊、半透明及轻微的纹理等特征。一般采用简单的模糊背景，通过叠加元素模糊背景的方法形成玻璃模糊的质感，朦胧的磨砂玻璃风格搭配轻量渐变，可以体现出图标的质感与神秘感。在撰写提示词时可以对以下内容进行描述：主题物、图标风格、写实度、颜色、形状、背景（可选）、特殊风格词（可选）。

在【图标风格】方面，可以选择磨砂玻璃图标（Frosted glass icon）、线性图标（Linear icon）、霓虹灯线性图标（Neon linear icon）、多面图标（Multifaceted icon）、新拟态图标（New mimicry icon）。在【写实度】方面，可以选择3D写实（3D realistic）、2D矢量扁平（2D Vector flat）。在【颜色】上，常用黑与白（Black and white）、色彩鲜艳（Vivid color）、莫兰迪色（Morandi color）、柔和的色彩（Pastel color）、单色（Monochromatic）。在【形状】上，多用正方形（Square）、圆角（Round corner）。在【背景】上，选择白色背景（White blackground）、深色背景（Dark background）。在【特殊风格】上，选择高清4K、8K、轴侧（Isometric）、详细的（Detailed）、极简的（Minimalist）、现实的（Realistic）。

下面以电商为主题进行Icon设计应用。电商是电子商务（E-commerce）的缩写，指的是通过互联网进行商业活动的过程。以电商为主题，多数以购物袋或购物车图标、电子设备图标、货物包装图标、支付图标、购物平台图标、线上交流图标、品牌标志等显示。这些图标均可以采用毛玻璃风格设计，毛玻璃通常具有模糊、半透明、有纹理的外观特征。毛玻璃效果通常与柔和的颜色搭配得更好，因此可以选择一些淡雅的色彩，避免过于鲜艳或对比度过高的颜色。

【主体描述】

UI设计、电商主题、图标设计（UI design, E-commerce theme, Icon design）。

【风格定位】

毛玻璃风格（Frosted glass style）、扁平化图标（Flat icon）。

【画面需求】

低饱和蓝色调（Low saturation blue tint）、白色背景（White background）、精致的细节（Exquisite details）。

生成的图片如图4.4.1-1所示，其中的右上图比较符合预期，可以单击V2按钮再生成相关的图片，如图4.4.1-2和图4.4.1-3所示。

这时图4.4.1-3已基本符合预期了，若更想生成磨砂玻璃质感的图标，按如图4.4.1-4和图4.4.1-5所示操作，单击"重新生成"按钮，把磨砂玻璃风格放在最前面，增加其权重。

图4.4.1-1 关键词：UI design, e-commerce theme, icon design, frosted glass style, flat icon, low saturated blue tone, exquisite details, white background --s 250 --v 6.0 --style raw

图4.4.1-2 单击V2按钮

图4.4.1-3 Midjourney生成的图片

图4.4.1-4 单击"重新生成"按钮

图4.4.1-5 调整关键词权重

生成的图片如图4.4.1-6所示,其中的左下图符合预期,更有玻璃质感,此时可以单击V3按钮再次生成。

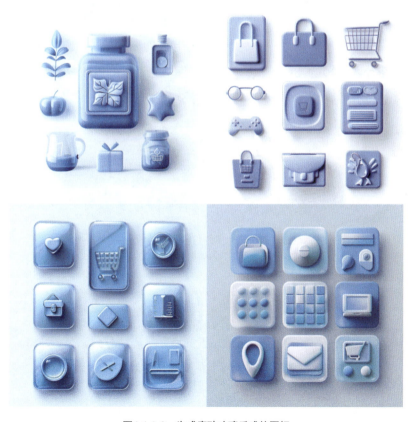

图4.4.1-6 生成磨砂玻璃质感的图标

生成的图片如图4.4.1-7所示，此时的效果基本达到了要求。如果想要磨砂质感更明显可以再次生成。

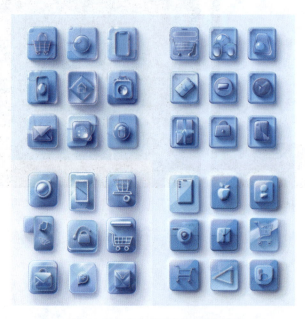

图4.4.1-7　单击V3再次生成的图片

生成的图片如图4.4.1-8所示，其中的右上图符合要求的磨砂玻璃质感，可以单击U2按钮放大此图，再用Vary功能进行变化形成类似的图片（图4.4.1-9）。

图4.4.1-8　增强磨砂质感

第4章　AI视觉传达设计应用

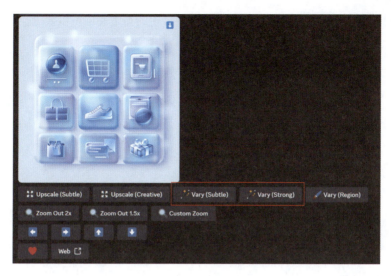

图4.4.1-9　使用Vary功能

生成的图片如图4.4.1-10所示是使用Vary（Subtle）功能生成的，图4.4.1-11所示是使用的Vary（Strong）功能生成的，两张图呈现出了两种不同的效果。

图4.4.1-10　使用Vary（Subtle）功能生成

最后选择最符合心中预期的一张，图4.4.1-11中的右上图最符合要求，单击U2按钮放大图片（图4.4.1-12）。

图4.4.1-11　使用Vary（Strong）功能生成

图4.4.1-12　选中图4.4.1-11右上图

毛玻璃效果常被视为一种现代设计趋势，因此在图标中使用这种效果可以赋予图标一种时尚感和美观性，吸引用户的注意力。它可以使图标的颜色和图案变得柔和，从而降低了它们与背景之间的对比度，减少了视觉冲击，使得用户更容易接受和理解图标所代表的含义。同时，给图标增加了一些纹理和深度感，使得图标看起来更加立体和生动，有助于提升用户对图标的认知和记忆。

总的来说，毛玻璃图标的意义在于提升图标的美观性、现代感和用户体验，使得用户更容易理解和接受图标所代表的含义，从而增强了界面的整体吸引力和用户友好性。

4.4.2　霓虹描边图标设计

霓虹描边图标通常是指一种图标设计风格，其特点是图标的轮廓线使用霓虹灯效果来描绘，给人一种发光的感觉，仿佛是在夜晚的霓虹灯下发光一样。这种设计风格常常用于凸显现代感、时尚感和动感，尤其是在应用程序、网站和用户界面的设计中比较流行。这样的图标通常具有鲜艳的颜色和明显的轮廓，使其在各种背景下都能够更加引人注目。

在医疗科技领域的不断创新中，图标设计成为展示现代性与创意的重要元素。一般医疗App的整体风格为舒缓类的，为了融合医疗服务的先进性和引人注目的视觉效果，可以选择采用霓虹线性风格，为医疗主题App的图标注入一份独特的艺术氛围，同样也

是为了区别于普通风格的App。这种设计风格不仅为图标赋予了现代感和吸引力，同时也提供了清晰而独特的标识性，使用户在使用App时能够感受到医疗服务的创新和专业性。通过巧妙地运用霓虹线性效果，可以凸显医疗服务的核心功能，使其更加引人注目且易于辨识。

以医疗为主题，要选择与医疗相关的图标进行设计，如医护人员、病历、健康档案、预约、药品、急救、健康检查、健康提醒、疫苗、健康社区、医疗设备等。在图标的线性设计中融入医疗相关的符号，如心脏、医疗十字、药瓶等，以确保用户能够迅速理解图标所代表的医疗功能。接下来使用霓虹线性风格设计每个图标，强调简洁、直观的线条，突出图标的轮廓。用霓虹线条来勾勒出每个图标的形状，使其看起来像是发光的霓虹灯。最后，选择霓虹线性风格常用的鲜艳、明亮的颜色，如橙色、粉色、蓝色等。这些颜色将为医疗主题的图标增添活力和吸引力。但是，尽管采用霓虹线性风格，仍要确保图标在不同尺寸下保持清晰可见，不影响用户的识别和操作体验。

根据预设，可以撰写以下关键词。

【主体描述】

医疗主题图标（Medical theme icons）。

【风格定位】

霓虹灯（Neon light）、磨砂玻璃图标（Frosted glass icons）。

【画面需求】

多彩的（Colourful）、深色背景（Dark background）。

生成的图片如图4.4.2-1所示，霓虹灯效果较为理想，也符合医疗主题，但是图标比较偏立体，因此需要再添加一些关键词重新生成图片。

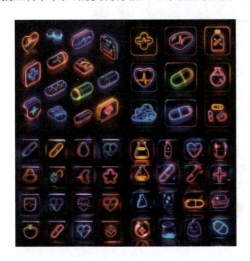

图4.4.2-1　关键词：Medical theme icons, neon, colourful, frosted glass icons, dark background --s 250 --v 6.0 --style raw

生成的图片如图4.4.2-2，此时的图标偏平面化了，若还想要再平面一点的话，可以再次生成，试试看会不会有不一样的效果。

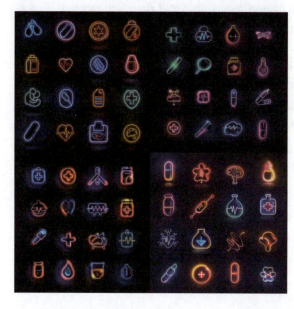

图4.4.2-2　关键词：Medical themed icons, neon, flat, colourful, frosted glass icons, dark solid coloured background --s 250 --v 6.0 --style raw

生成的图片如图4.4.2-3所示，还是生成了差不多的效果。这时要分析这些图标偏立体的原因——增加了光影效果，因此要生成想要的平面化效果，可以在末尾增加不要的东西，比如不要光源。值得注意的是在后面加尾缀时记得字符都为英文符号。

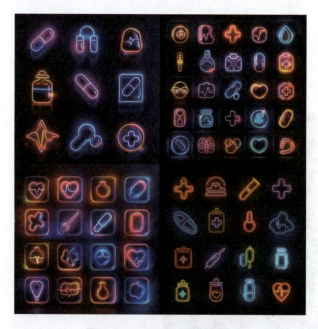

图4.4.2-3　Midjourney生成的图片

生成的图片如图4.4.2-4所示，此时的图标已经符合需要的效果了，可以从中选一张图片进行放大，如果喜欢左下图的效果，则单击U3按钮放大照片。

图4.4.2-4　关键词：Medical themed icons, neon stroke icons, flat, colourful, frosted glass icons, deep solid colour background, --no light --s 250 --v 6.0

放大的图片如图4.4.2-5所示，如果还想生成类似的图片，例如换一个主题，可以单击相应的Vary按钮改个主题，就可以生成同样效果但不同主题的图标了。

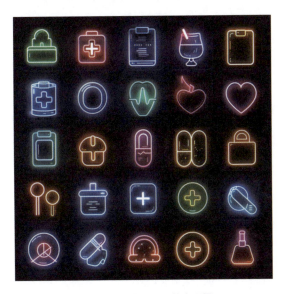

图4.4.2-5　图4.4.2-4的右下图

霓虹描边图标设计能够赋予图标一种独特的光效，使得图标在界面上更加引人注目。人们对霓虹灯效果往往有着特殊的感受，因此这种设计能够吸引观者的眼球，使其更容易被注意到。其次，也为图标增加了一种立体感和光影效果，使得图标在界面上更加生动。这种视觉层次的增加有助于提升界面的美观性，同时也能够让用户对图标产生

更深的印象。总的来说，霓虹描边图标设计通过突出图标的轮廓和增加视觉效果，提高了图标的吸引力、辨识度和美观性，从而增强了用户对界面的认知和体验。

4.4.3 线性图标设计

线性图标作为一种现代而简约的设计风格，以其清晰的线条和直观的形状而备受欢迎。这一设计理念强调简单而直接的表达，通过去除多余的细节，使图标更具辨识性和易理解性。图标的轮廓通常以细线或精致的边缘为特征，使得在各种尺寸下都能保持清晰度。无论是在小尺寸的移动设备的屏幕上，还是在大尺寸的桌面应用中，线性图标都展现出了卓越的适应性和清晰度。

为保证这种图标的特征，设计时通常避免使用复杂的填充效果，或者只采用简单的填充，使整体更为清爽，可以分成有颜色和无色两种，有颜色的也只是简单填充颜色，无色的是只有黑、灰色填充的线条来表现Icon。线性图标在各种背景下都能有出色表现，其一致性和品牌识别度也使其在应用程序和网站设计中成为流行的选择。

下面以餐饮为主题进行Icon设计。在数字化浪潮的席卷下，餐饮行业焕发着崭新的生机。数字化不仅改变了人们的生活方式，也重新定义了用餐体验。数字化餐厅正是这一时代的产物，它打破了传统的用餐方式，将科技与美食融为一体，为顾客带来了前所未有的便捷和享受。这些图标可以涵盖餐厅服务、菜单、食物种类、位置等多个方面，使用线性风格设计，强调简洁、直观的线条，可以突出图标干净的外观，使用户一目了然，容易操作App。

根据预设，可以撰写以下关键词。

【主体描述】

餐厅主题图标（Restaurant theme icons）。

【风格定位】

线性图标（Linear icon）、描边图标（Stroke icon）。

【画面需求】

平面（Flat）、白色背景（White background）、颜色（Color）。

生成的图标如图4.4.3-1所示，其中的右下图标符合线性图标的特征，简单明了，但是这些图标的形象并不能体现餐厅主题的要求，因此可以单击V4按钮，在关键词后面增加一些具体需要什么图标的词，例如：配有餐具、食物、菜单、厨房、咖啡茶、位置、外卖、座位、付款、评价、活动优惠、服务等图标（图4.4.3-2）。

第4章 AI视觉传达设计应用

图4.4.3-1 关键词：Restaurant theme icons, linear icons, stroke icons, flat, color, white background --s 250 --v 5.2

图4.4.3-2 添加关键词

生成的图标如图4.4.3-3所示，其中的左下图基本符合预期，若希望它更扁平，线条感更明显，不要使用光影效果。先单击U3按钮，放大图片，再单击Vary按钮生成图片，注意在关键词后缀添加不要光影的描述。

图4.4.3-3 关键词：Restaurant theme icons, linear icons, flat, no color, single line, white background, with cutlery, food, menu, kitchen, coffee tea, location, takeaway, seat, payment, evaluation, event offers, service and other icons --s 250 --v 5.2

生成的图标如图4.4.3-4所示，该图符合预期要求的有颜色的线性图标。

图4.4.3-4　左下图再次生成的图片

如果需要无颜色的线性图标，可以继续生成。图4.4.3-5中的右下图其实都还存在颜色，但相对来说左上图是比较符合无颜色单线条要求的图标，此时可以单击V1按钮拓展图片。

图4.4.3-5　关键词：Restaurant theme icons, linear icons, flat, black and white lines, white background, with cutlery, food, menu, kitchen, coffee tea, location, takeaway, seating, payment, evaluation, event offers, service and other icons --s 250 --v 5.2

如图4.4.3-6所示，即使生成相似的图标，但都还是有颜色的。选取其中一张，例如左上图，单击U1按钮将其放大，再单击Vary按钮继续生成，词条稍微有些变化，使得目标更明确。

生成的图标如图4.4.3-7所示，其中的左下图和右下图符合要求的无颜色线性图标。线性图标通常采用简单的线条和几何形状，去除了繁复的细节，使得图标更加简洁明了。这种简洁的设计使得图标在传达信息时更加直观、易懂，用户可以快速理解图标所代表的含义。线性图标设计风格符合现代设计的潮流，简洁、明了的外观给人一种简约、时尚的感觉。在追求简约风格的设计中，线性图标常常被视为一种理想的选择。总而言之，线性图标设计以其简单、明了的特点，适用于各种应用场景，为用户提供了直观、清晰的视觉体验，成为现代设计中的一种重要风格之一。

图4.4.3-6　单击V1再次生成的图片　　　　图4.4.3-7　图4.4.3-6左上图再次生成的图片

4.4.4　新拟态图标设计

新拟态图标是指新一代的拟态图标，是一种设计语言，旨在提供一种现代、一致且有层次感的用户界面体验。这种设计语言强调物理运动、阴影和深度，以及明确的图标和元素。图标通常具有简洁、扁平化的外观，同时通过阴影和层次感来增加深度和现实感。

新拟态图标色彩相对单一，与背景融合度较高，通过高光、投影表现一定的立体感。通常整个产品为新拟态风格时才使用新拟态图标。所以该风格局限性较大，对背景颜色依赖性比较高。不过，这种设计风格的目标是提供一种自然、直观的用户体验，使

用户更容易理解和操作应用程序。

下面以与天气相关的Icon设计应用为主体。天气预报App是一款旨在为用户提供详细、实时天气信息的应用程序。天气预报App通常具备精准的气象数据，包括温度、湿度、风速、气压等多项指标。通过清晰的数据展示，用户可以轻松了解天气的变化趋势，做好气象的应对准备。

天气预报App的界面设计通常注重用户友好性，采用直观的图标和易懂的图形化表示方式。不同的天气状况，如晴天、雨天、雪天等，都会用特定的图标清晰地呈现，使用户在第一时间就能把握天气情况。温度、湿度等数据也可以通过图表或图形化的方式展示，提高用户对气象信息的理解和记忆。

天气App通常包含多种图标，以直观地表示不同的天气状况，包括晴天、多云、阴天、雨天、雷雨、雪天、雾霾、风等，以及温度、日出或日落时间和气压等信息。图标设计旨在通过直观的图形，帮助用户迅速了解当前和未来的天气情况。设计风格和具体形状可能因不同的天气App而异。接下来使用新拟态风格设计图标，通常采用扁平化的设计理念，即简化和去除不必要的装饰，使图标更加清晰和易于理解。图标的形状往往是明确而简单的，以提高识别度，这有助于用户在界面中快速找到和理解图标的功能。新拟态设计注重通过阴影和深度效果为图标增加现实感。这些视觉效果使得图标在界面上更加突出，同时可以营造出立体感。因此图标的整体颜色一般使用低饱和的纯色。

根据需求，可以撰写以下关键词。

【主体描述】

天气主题图标（Weather theme icons）。

【风格定位】

新拟态图标（New mimicry icon）。

【画面需求】

灰白色（Gray and white）、无背景（No background）。

生成的图标如图4.4.4-1所示，但是并不符合新拟态风格，此时需要垫图。先找到比较符合新拟态风格的图标，直接把图片拖进Midjourney，然后按Enter键，上传图片（图4.4.4-2）。再次生成图标时，先复制垫图的消息链接，粘贴至指令框里（图4.4.4-3）。

在图4.4.4-4中，增加了部分图标：晴天、阴天、雨天、雷雨、雪、霾、风等，以及温度、日出和日落时间和气压等信息图标，因此生成了不同的效果。

第4章　AI视觉传达设计应用

图4.4.4-1　关键词：Weather theme icon, new mimicry icon, gray and white, no background --s 250 --v 5.2

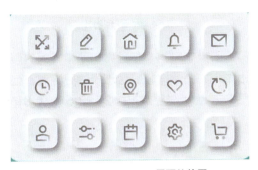

图4.4.4-2　Midjourney需要的垫图

图4.4.4-3　复制消息链接

虽然图4.4.4-4中还是没有出现具有凹陷感的拟态图标，但其中的左上图中的图标比较符合第一种新拟态风格，此时可以单击U1按钮放大这张图片（图4.4.4-5）。需要注意的是在垫图时输入关键词后，一定要记住链接与关键词中间空一格，否则会导致命令出错。

图4.4.4-4　关键词：（垫图链接）Weather forecast application icon, new mimicry icon, gray and white icon, no background, including sunny, cloudy, cloudy, rainy, thunderstorm, snow, haze, wind, etc., as well as temperature , sunrise or sunset time, barometric pressure and other information icons --s 250 --v 5.2

如果还是想生成具有凹陷感的新拟态图标，可以再找一张更加有凹陷感的图标图片进行垫图（图4.4.4-6），流程与上述操作相同。

图4.4.4-5　放大图片

图4.4.4-6　垫图图片

在图4.4.4-7中，右上图和左下图都比较符合新拟态风格，但是属于两种不同的展现形式。左下图放大后如图4.4.4-8所示，右上图中的图标比较符合想要的凹陷感，但并不是很明显，因此单击U2按钮放大图片，再单击Vary按钮继续生成，如图4.4.4-9和图4.4.4-10所示。

图4.4.4-7　关键词：（垫图链接）Weather forecast application icon, new mimicry icon, gray and white icon, no background, including sunny, cloudy, overcast, rain, thunderstorm, snow, haze, wind, etc. as temperature, sunrise or sunset Information such as time and pressure waiting icon --s 250 --v 5.2

第4章　AI视觉传达设计应用

图4.4.4-8　放大左下图

图4.4.4-9　放大右上图

在图4.4.4-10中，这4个新拟态风格的图标都比较符合预期效果，尤其是左下图和右下图。

图4.4.4-10　Midjourney生成的图片

新拟态图标设计采用了现代的平面设计风格，使得图标看起来简洁、清晰，并且具有一定的美观性。这种设计风格与当今的界面设计潮流相符合，为用户提供了更加舒适、愉悦的视觉体验。新拟态图标设计注重简洁、明了的表现方式，避免了繁复的细节和多余的装饰，使得图标更加易于理解，这有助于提高界面的用户友好性和易用性，让用户更加轻松地进行操作。总的来说，新拟态图标设计通过现代、简洁的表现方式，提

高了图标的美观性、辨识度和用户友好性，为用户带来了更加舒适、愉悦的视觉体验，是界面设计中的一种重要趋势和风格。

4.4.5 3D渐变图标设计

3D渐变图标通常指结合了三维效果和渐变色彩的一种图标设计风格。这种设计风格追求更加生动、立体和引人注目的外观。它通过投射阴影、添加深度和透视效果等方式，营造出一种图标浮在界面上的三维感。

这种图标通常使用渐变色彩，即从一种颜色平滑过渡到另一种颜色，这样的设计使图标看起来更加丰富和有层次。设计3D渐变图标可以尝试模拟不同材质的质感，如金属、玻璃、塑料等，以增加真实感。光影效果是为了强调图标的立体感，使得在不同光照条件下，图标能够呈现出更加生动的效果。渐变效果不局限于一个方向的颜色过渡，还可以在多个方向上形成复杂的颜色层次，增加图标的视觉复杂性。

当下社会，运动健身已经成为大家生活中必不可缺少的一项活动。随着人们对健康和体型的重视，运动健身的重要性逐渐凸显，而在这个追求健康生活的时代，运动健身风格的App应运而生，为用户提供了一种方便、多样化的数字化健身体验。

设计与运动相关的Icon，可以这样思考：以运动为主题，通常包含多种图标，由于这种图标具有特殊性，因此需要一个一个地生成相应物体的图标。首先要考虑好作为运动健身类App需要哪些图标，比如跑步图标、举重图标、瑜伽图标、计时器图标、心率图标、健康数据图标、目标图标、社交互动图标、音乐图标等。接下来采用渐变的透明玻璃材质去展现，运动主题我们可以用彩色体现它的活力。最后，背景也可以带点渐变，与图标相呼应。

根据需求可以撰写以下关键词。

【主体描述】

透明运动鞋图标3D渲染（Transparent sneakers icon 3D rendering）。

【风格定位】

渐变半透明玻璃熔体（Gradient translucent glass melt）。

【画面需求】

彩虹色（Rainbow colors）、渐变背景（Gradient background）、完整样机（Full model）、等距（Isometric）、简单背景（Simple background）、8K。

生成的图标如图4.4.5-1和图4.4.5-2所示，图4.4.5-2是在图4.4.5-1关键词的基础上变换主体，改为透明3D渲染举重设备生成的效果。

图4.4.5-1 关键词：Transparent sneakers icon 3D rendering, gradient translucent glass melt, rainbow colors, gradient background, right view, full mockup, isometric, simple background 8K, hd --s 250 --niji 6

图4.4.5-2 关键词：Transparent weightlifting equipment 3D rendering, gradient translucent glass melt, rainbow colors, gradient background, right view, full model, isometric, simple background 8K, HD --s 250 --niji 6

 图4.4.5-3是在图4.4.5-1关键词的基础上变换主体，改为透明3D渲染瑜伽生成的效果。

 图4.4.5-4是在图4.4.5-1关键词的基础上变换主体，改为透明3D渲染心率图标生成的效果。3D渐变效果的图标就是这种形式的，不同主体的图标只需稍微改下主体物关键词就可以了。如果需要整合图标，可以用Photoshop进行再加工。

图4.4.5-3 关键词：Transparent yoga 3D rendering, gradient translucent glass melt, rainbow colors, gradient background, right view, full model, isometric, simple background 8K, HD --s 250 --niji 6

图4.4.5-4 关键词：Transparent heart rate icon 3D rendering, gradient translucent glass melt, rainbow colors, gradient background, right view, full model, isometric, simple background 8K, HD --s 250 --niji 6

3D效果使得图标看起来更加立体，给用户一种更真实的观感。这种立体感可以使图标在界面中更加突出，吸引用户的注意力。渐变色彩能够赋予图标更加丰富和生动的视觉效果，使其看起来更加美观。通过合理的渐变色彩搭配，可以使图标呈现出丰富多彩的外观，提高其美观度。3D渐变效果能够赋予图标一种交互感，使用户感觉更加亲近。这种立体感和色彩渐变可以使用户产生一种与图标互动的愉悦感，提升用户体验。总的来说，3D渐变图标设计通过立体感和渐变色彩的运用，增强了图标的立体感、美观性和突出性，提升了用户体验和品牌形象，是图标设计中的一种富有创意和表现力的设计风格。

4.4.6 医疗界面设计

医疗App可以提供便捷的医疗服务，让用户能够随时随地获取健康信息、预约医生、购买药品等，节省了用户前往医院或诊所的时间和精力。同样也可以为用户提供丰富的医疗信息，包括疾病知识、健康管理建议、医学新闻等，帮助用户更好地了解自己的健康状况，并做出正确的健康管理决策；可以提供在线咨询、远程诊疗等功能，帮助医生和患者之间建立更加便捷和及时的沟通渠道，提高了医患沟通的效率和质量。

医疗App可以提供健康数据跟踪、健康计划制订等功能，帮助用户更好地管理自己的健康，预防疾病的发生，养成健康的生活方式。医疗机构可以通过智能化技术和数据分析等手段，优化医疗服务的流程和管理，提升医疗服务的质量和效率，减少了医疗资源的浪费和医疗错误的发生，还可以让医疗服务更加普及，降低医疗服务的门槛，使得更多的人能够获得及时和有效的医疗服务，促进了医疗服务的公平性和及时性。

设计医疗App界面一般会选择舒缓的色调作为主色调，其次是为了便捷病人和医生，排版设计应更加贴合用户的操作习惯，并且要展现医疗的专业性，界面应该具有专业、简约和干净的特点。

根据需求，可以撰写以下关键词。

【主体描述】

医疗应用程序UI、专业、用户友好、直观、专为易用性和清晰度而设计、具有医疗符号或图标（Medical app UI, Professional, User-friendly, Intuitive, Designed for ease of use and clarity, with medical symbols or icons）。

【风格定位】

2D扁平风格（2D flat style）。

【画面需求】

干净（Clean）、简约（Minimalist）、舒缓的调色板（Soothing color palette）、清晰的排版和简单的导航（Clear typography and simple navigation）。

图4.4.6-1左侧图像中的右上图、左下图和图4.4.6-1中右侧图像中的右下图比较符合预期效果，分别单击V2、V3和V4按钮再生成相似的图。

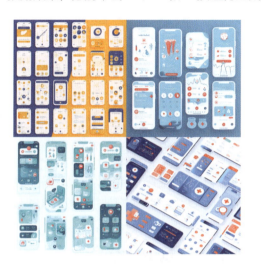 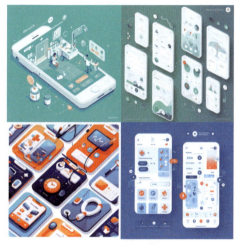

图4.4.6-1　关键词：Medical App UI, clean, minimalist, professional, user-friendly, intuitive, 2D flat style, designed for ease of use and clarity, featuring medical symbols or icons, soothing color palette, clear typography, and simple navigation --niji 6

图4.4.6-2、图4.4.6-3和图4.4.6-4的图片效果都不错，下面选取其中一种风格来细化。例如，选中图4.4.6-2中的左上图，单击V1按钮生成（图4.4.6-5）。

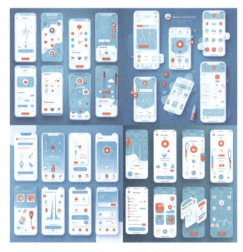 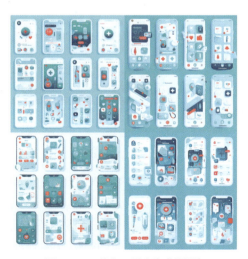

图4.4.6-2　单击V2再次生成的图片　　　　图4.4.6-3　单击V3再次生成的图片

图4.4.6-4　单击V4再次生成的图片　　　　图4.4.6-5　图4.4.6-2左上图再次生成的图片

图4.4.6-5中的左下图不错，如果以该图为基础再展现更多的页面，可以单击U2按钮放大此张图片，按照图4.4.6-6操作，单击Zoom Out 2x按钮延伸更多页面获得如图4.4.6-7所示图片。

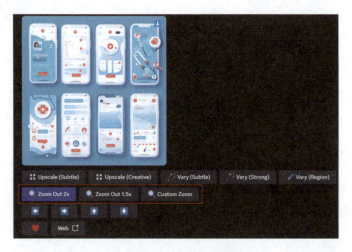

图4.4.6-6　Midjourney操作图

图4.4.6-7中的左下图效果理想，单击U3按钮放大图片（如图4.4.6-8）。

设计医疗UI的意义在于提升用户体验、增强医患沟通、提高医疗服务的效率、增强医疗数据的可视化和分析能力，以及促进健康管理和预防医学的发展。通过优秀的设计，医疗UI能够为医疗行业带来更多的便利和效益。而用AI设计医疗UI有助于提高设计效率、质量，展现界面个性化，为医疗工作者和患者提供更好的用户体验和服务，促进医疗UI设计的创新和发展。

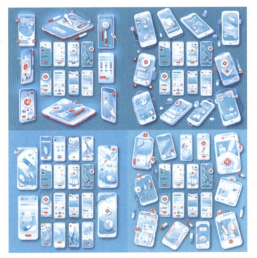
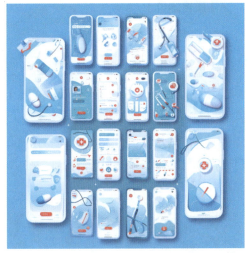

图4.4.6-7　Zoom Out 2x延伸的图片　　　　图4.4.6-8　图4.4.6-7的左上图

4.4.7　宠物养育界面设计

宠物养育界面设计是为用户提供一个用户友好的平台，帮助宠物主人管理和照顾他们的宠物。宠物App提供一个集中管理宠物相关信息的地方，包括宠物的基本信息、健康状况、喂食时间、医疗记录等。这样的设计可以让宠物主人轻松地跟踪宠物的各种信息，比如记录宠物的健康状况，包括体重、体温、疫苗接种情况等；有些界面甚至可以提供健康提示，例如定期预约兽医检查或提醒服药时间；提供喂食计划和记录功能，让宠物主人知道何时喂食及喂食了多少，可以帮助宠物主人避免过度喂食或者忘记喂食；一些界面设计还可以记录宠物的运动情况，包括散步、跑步和玩耍等，帮助宠物主人确保宠物获得足够的运动量和活动；为宠物主人提供一个社交平台，让他们分享宠物的照片、经验和故事。这样的设计可以提高用户的参与度，并建立起一个宠物养育爱好者社区。

总的来说，宠物养育界面设计的目的是通过提供方便、易用的工具和功能，帮助宠物主人更好地照顾和管理他们的宠物，同时促进宠物主人之间的交流和互动。对于宠物养育界面的设计，首先应该确定整体颜色为丰富多彩、有活力的色调，其次是清晰有趣的排版页面和宠物App该有的内容。

根据需求，可以撰写以下关键词。

【主体描述】

宠物养育应用程序、UI设计、有趣、直观、专为易用性和清晰度而设计（Pet care app, UI design, Fun, Intuitive, Designed for ease of use and clarity）。

【风格定位】

2D 扁平风格（2D flat style）。

【画面需求】

活泼（Lively）、简约（Minimalist）、多彩的（Colorful）、清晰的排版（Clear layout）、具有可爱的宠物插图或图标（Featuring cute pet illustrations or icons）。

图4.4.7-1左侧图像中的左下图和图4.4.7-1右侧图像中的左上图比较符合预期效果，页面丰富且展示不单一，可以分别单击V3和V1按钮，生成相似的图片，获得图4.4.7-2和图4.4.7-3。

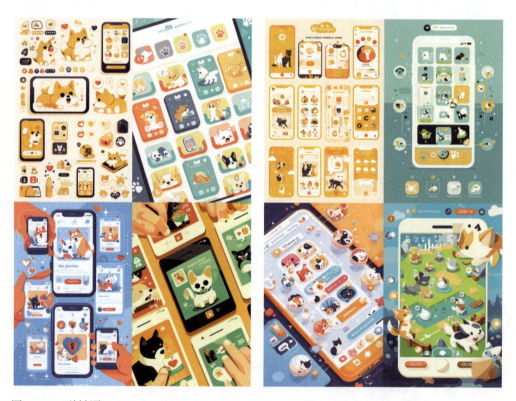

图4.4.7-1　关键词：Pet care app UI, playful, colorful, engaging, interactive, user-centric, 2D flat style, designed for the convenience and enjoyment of pet owners, featuring cute pet illustrations or icons, bright color scheme, intuitive Interface and Seamless Navigation --ar 2:3 --s 250 --niji 6

图4.4.7-2和图4.4.7-3的效果都不错，可以再加一些功能使其更加丰富。

与图4.4.7-1相比，图4.4.7-4增加了一些功能：宠物档案管理、健康监测与提醒、喂养管理、运动追踪、日常 任务提醒、社交互动功能、购物和服务推荐、紧急处理、个性化设置，因此出图效果不同。

第4章 AI视觉传达设计应用

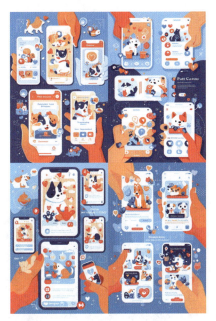

图4.4.7-2　单击V3再次生成的图片

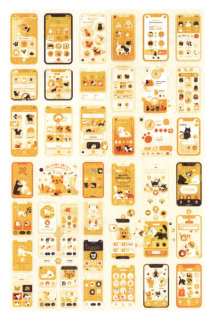

图4.4.7-3　单击V1再次生成的图片

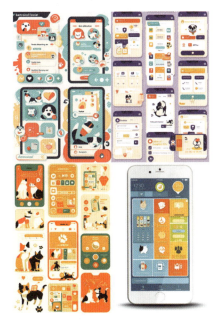

图4.4.7-4　关键词：Pet raising application, UI design, simple, lively, interesting, colorful, intuitive, 2D flat style, easy to use and clear design, clear layout, including pet file management, health monitoring and reminder, feeding management, exercise tracking, daily Task reminders, social interaction functions, shopping and service recommendations, emergency processing, personalized settings --ar 2:3 --s 250 --niji 6

　　图4.4.7-4中右上图的颜色及页面内容更加符合宠物养育App的界面，单击V2按钮再生成出相似的图片（图4.4.7-5）。从图4.4.7-5可以看出，黄色和紫色搭配的效果也不错，可以从图4.4.7-3和图4.4.7-5中各选一张放大并保存，如图4.4.7-3中的右上图和图4.4.7-5中的右上图，再用/blend指令，把保存的两张图片拖入Midjourney，按Enter键再生成，就会得到将两张不同的图片融合为一张图片的效果（图4.4.7-6）。

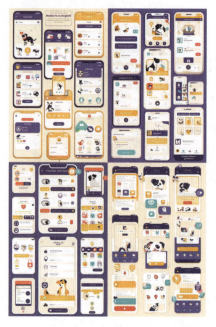

图4.4.7-5　图4.4.7-4右上图再次生成的图片　　　　　图4.4.7-6　Midjourney操作图

　　图4.4.7-7就是将两张图融合后生成的图片,效果还是挺不错的,两种颜色碰撞后协调又有趣,页面也整洁、清晰、明了,选择其中的右上图,单击U2按钮放大图片(图4.4.7-8)。

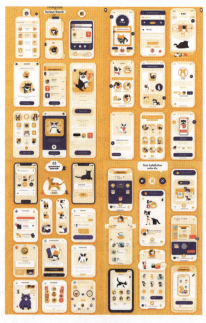

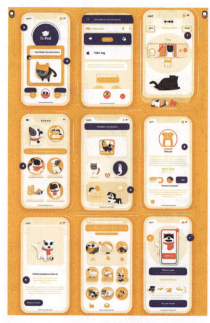

图4.4.7-7　两张图片融合生成的图片　　　　　　　图4.4.7-8　放大图片

宠物养育界面设计可以为宠物主人提供便捷的管理工具，帮助他们更好地照顾和管理自己的宠物。宠物养育界面设计可以帮助宠物主人更加细致地管理宠物的健康、饮食和运动等方面，从而提升宠物的生活质量。通过定期记录健康数据、合理安排饮食和运动，可以有效预防宠物的疾病和行为问题，保证宠物的身心健康。宠物养育界面设计通常包含社交互动功能，可以让宠物主人与其他宠物爱好者分享经验、交流养宠心得，从而建立起一个良好的社区氛围。通过社交互动，宠物主人可以获得更多的养宠建议和支持，增强彼此之间的联系和友谊。总而言之，宠物养育界面设计不仅可以提供便捷的管理工具和个性化的服务，还可以提升宠物的生活质量、增强社交互动，促进宠物产业的发展，具有重要的意义和价值。

4.4.8 植物培养界面设计

植物培养类App为用户提供了一个方便、实用的平台，帮助他们管理、照顾和培养自己的植物，无论是室内植物、花园植物还是盆栽植物。这类App通常具有以下功能。

· 提供种植指导和知识：包括种植技巧、养护要点、水肥管理、环境要求等，帮助用户了解如何正确地培养植物。

· 制订养护计划：根据用户的种植情况和植物种类，制订个性化的养护计划，包括浇水、施肥、修剪等养护任务的时间和方法。

· 提供养护提醒：定期提醒用户进行植物养护，包括浇水、施肥、修剪、换盆等，帮助用户养成良好的养殖习惯。

· 记录植物生长：记录植物生长的过程和变化，包括生长速度、叶片状态、花朵开放等，让用户能够及时了解植物的健康状况。

· 识别植物问题：提供识别植物问题的功能，帮助用户及时发现和解决植物生长过程中出现的问题，如病虫害、营养不良等。

· 社区分享和交流：提供社区功能，让用户可以分享自己的植物养护经验、交流种植技巧，与其他植物爱好者互动和交流。

· 购物推荐和信息：帮助用户选择适合自己的植物种类和种植工具，以及购买相关的植物用品和装饰。

· 增强用户体验：通过友好的界面设计、便捷的操作流程和丰富的功能，提升用户的使用体验和满意度，增强用户对应用的黏性和忠诚度。

总的来说，植物培养类App可以帮助用户更好地管理、照顾和培养自己的植物，提供种植指导、制订养护计划、提供养护提醒、问题识别等服务，以提升用户对植物养护

的效率和满意度。在设计这类App时，要确定界面主色调为绿色调，可以用玻璃拟化的风格。玻璃拟化是毛玻璃效果的新材质应用，在多个层级下，透过磨砂玻璃的通透，呈现出一种"虚实结合"的美感，为画面添加更多细节和层次。

根据需求，可以撰写以下关键词。

【主体描述】

植物栽培App、UI设计、以用户为中心、设计注重无缝交互和沟通（Plant cultivation App, UI design, User-centered, Design focuses on seamless interaction and communication）。

【风格定位】

玻璃风格（Glass style）、毛玻璃效果（Frosted glass effect）。

【画面需求】

多页面（Multiple pages）、布局清晰（Clear layout）、绿色调色板（Green palette）。

图4.4.8-1左侧图像中的左上图和右下图比较符合预期效果，分别单击V1和V4按钮再生成图片（图4.4.8-2和图4.4.8-3）。

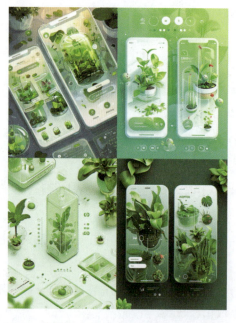 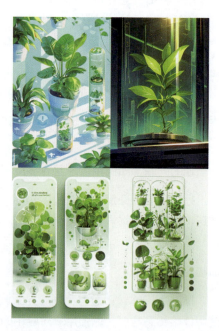

图4.4.8-1　关键词：Plant cultivation APP, UI design, glass simulation style, frosted glass effect, multiple pages, clear layout, user-centered, design focuses on seamless interaction and communication, green palette --ar 2:3 --s 250

第4章 AI视觉传达设计应用

想要融合两种风格的界面，先各选一张图片，如图4.4.8-2中的右下图和图4.4.8-3中的右上图，放大后保存，再用/Blend指令将这两张图融合起来生成一张图（图4.4.8-4）。

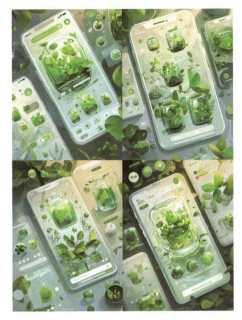

图4.4.8-2　单击V1再次生成的图片

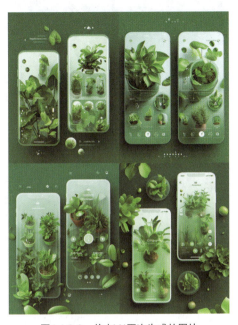

图4.4.8-3　单击V4再次生成的图片

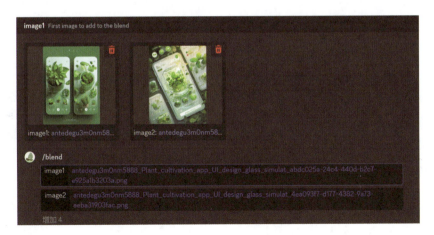

图4.4.8-4　Niji journey操作图

图4.4.8-5在图4.4.8-1的基础上增加了部分功能：提供种植指导和知识、制订养护计划、提供养护提醒、记录植物生长、识别植物问题，因此生成了不同的效果。

选择图4.4.8-5右侧图像中的左下图单击V3按钮，对该图进行拓展（图4.4.8-6）。将图4.4.8-5右侧图像中的右下图和4.4.8-6中的左上图，使用/Blend指令融合成一张图（图4.4.8-7）。

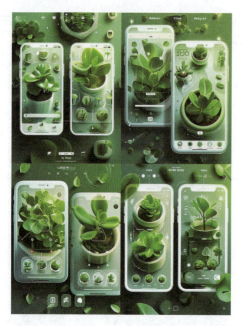
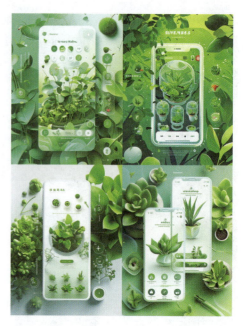

图4.4.8-5 关键词：Plant cultivation APP, UI design, glass style, frosted glass effect, multiple pages, clear layout, user-centered, design focuses on seamless interaction and communication, green color palette, functions include: providing planting guidance and knowledge, customized maintenance plan, provide maintenance reminders, record plant growth, and identify plant problems.

图4.4.8-7的效果最理想，因此可将此图应用到设计效果之中。

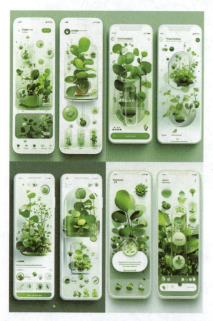
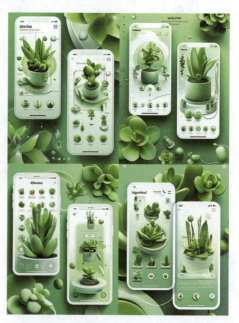

图4.4.8-6　图4.4.8-5右侧左下图再次生成的图片　　图4.4.8-7　使用/Blend指令融合生成的图片

将玻璃拟态风格融入植物培养App的界面设计中，不仅突出了自然与科技的结合，还提升了视觉吸引力，符合植物主题，优化了用户体验，同时突出了品牌形象。这种设计风格以清新、透明的界面为特点，为用户带来全新的植物培养体验，增强了应用的吸引力和竞争力，可以吸引更多用户的关注和认可。

4.4.9　社交类界面设计——软渐变效果

社交类App大多以促进用户之间的连接、交流和分享为目的，为用户提供一个平台，让他们能够建立社交网络、分享生活、交流观点和互动沟通，主要具备以下功能。

·建立社交网络：为用户提供一个平台，让他们能够轻松地与朋友、家人和其他用户建立联系和社交关系；促进交流和互动，通过各种功能，如即时聊天、动态发布、评论、点赞等，促进用户之间的交流和互动，增强社交体验。

·分享生活和经历：为用户提供一个空间，让他们可以分享自己的生活、经历、照片、视频等内容，让朋友和关注者了解他们的日常生活和感受。

·发现新朋友和兴趣：提供推荐功能，帮助用户发现新的朋友、群组或兴趣圈子，扩大社交圈子和拓展社交关系。

·提供娱乐和消遣：浏览朋友的动态、观看有趣的视频、参与有趣的话题讨论等，帮助用户放松心情、消磨时间。

总的来说，社交类App主要是为用户提供一个方便、有趣、富有互动性的社交平台，满足他们社交、娱乐、交流和表达的需求，同时为企业和个人品牌提供一个重要的营销渠道。

软渐变风格通常指的是在界面设计中使用柔和、流畅的渐变效果，以增加视觉吸引力和用户体验。这种风格通常与传统的硬边界面相对立，软渐变更强调渐变色彩的平滑过渡，使得界面元素之间的转换更加自然和舒缓。软渐变效果通常通过在色彩之间实现平滑的过渡来实现，避免了突兀的颜色切换，使得界面更具有连贯性和流畅感；采用柔和、淡雅的色调，避免过于饱和或对比度过高的颜色，从而营造出舒适、温和的视觉效果；通过渐变色彩的运用，软渐变风格可以增强界面元素之间的层次感和深度感，使得界面看起来更加立体和丰富；合理运用软渐变效果，可以使得界面中的重点元素更加突出，吸引用户注意力，提升用户体验。

社交类界面设计可以采取软渐变风格，色调轻柔又有活力，排版清晰直观、易于使用，且设计时以用户为中心，注重无缝交互和沟通。

根据需求，可以撰写以下关键词。

【主体描述】

社交应用、UI设计、易于使用和清晰的设计、以用户为中心、设计注重无缝交互和沟通（Social applications, UI design, Easy to use and clear design, User-centered, Design focuses on seamless interaction and communication）。

【风格定位】

软渐变风格（Soft gradient style）。

【画面需求】

直观（Intuitive）、简约（Minimalist）、布局清晰（Clear layout）、柔和的调色板（Soft color palette）。

生成的图片如图4.4.9-1所示。图4.4.9-1右侧图像中右上图和右下图的界面效果还不错，分别单击V2和V4按钮再进行生成（图4.4.9-2和图4.4.9-3）。

图4.4.9-1　关键词：Social application, UI design, soft gradient style, simple, intuitive, easy to use and clear design, clear layout, user-centered, design focuses on seamless interaction and communication, soft color palette --ar 2:3 -- s 250 --niji 6

图4.4.9-2和图4.4.9-3的界面都比较简单，但呈现的功能概念模糊，因此可以试着添加一些社交类App具体包含的内容。比如：用户注册和个人资料、添加朋友、实时聊天、动态发帖、社交圈、个人主页、分享转发、点赞与评论、搜索与发现等，生成图4.4.9-4和图4.4.9-5。

图4.4.9-4中左下图和右下图的画面风格也是不错的，可以分别单击V3和V4按钮再生成图片（图4.4.9-6和图4.4.9-7）；图4.4.9-5中的右下图比较符合预期效果，单击V4按钮再生成相似的图片（如图4.4.9-8和图4.4.9-9）。

图4.4.9-2　单击V2再次生成的图片

图4.4.9-3　单击V4再次生成的图片

图4.4.9-4　添加具体功能生成的图片（1）

图4.4.9-5　添加具体功能生成的图片（2）

图4.4.9-6　单击V3再次生成的图片

图4.4.9-7　单击V4再次生成的图片

图4.4.9-8　图4.4.9-5右下图再次生成（1）

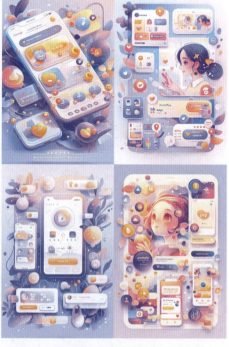

图4.4.9-9　图4.4.9-5右下图再次生成（2）

图4.4.9-6和图4.4.9-7色调非常好看，也可以作为设计界面时的画面参考。

图4.4.9-8中的图片效果都不错，但是都只有一个页面，要想生成多个页面，比如6个页面，可以在关键词前面加上"A set number of 6"（图4.4.9-10），生成图4.4.9-11。

图4.4.9-9的图片与其他相比有变化但效果并不是理想。

图4.4.9-11中的左下图效果不错，单击V3按钮再生成图片（图4.4.9-12），此时的效果就比较理想了。

图4.4.9-10　添加关键词

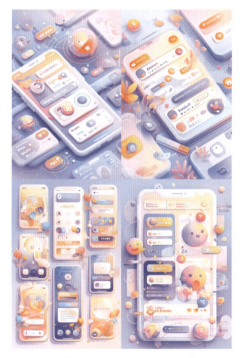

图4.4.9-11　生成多个页面

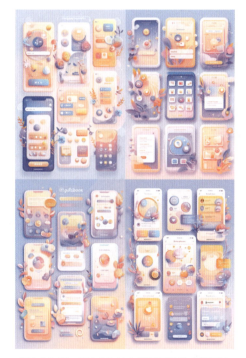

图4.4.9-12　图4.4.9-11左下图再次生成的图片

软渐变风格的社交App可以为用户提供一种温和、舒适的用户体验，同时增强应用的视觉吸引力和用户的满意度。软渐变的色彩过渡通常会给用户带来一种舒适、柔和的视觉体验，使用户在使用应用时感到更加愉悦和放松。渐变色彩的运用可以增加应用界面的视觉层次和丰富度，使得界面看起来更加生动、更加具有吸引力，有助于吸引用户的注意力和提升用户的体验。总的来说，软渐变风格的社交类App能够通过柔和的色彩

过渡、舒适的视觉效果和清晰的界面设计，提升用户的使用体验、增强品牌形象，并为用户带来更加愉悦和吸引人的视觉感受。

4.4.10 社交类界面设计——新拟态风格

音乐应用程序的设计旨在为用户提供丰富多样的音乐内容，通过个性化推荐、社交互动和支持艺人推广等功能，打造一个综合性、个性化和社交化的音乐体验平台，同时通过多元化的商业模式获取收入，促进用户留存，提高用户的忠诚度，为用户带来音乐的享受，为开发者带来商业机会和收益来源。

对于音乐播放器App，新拟态风格可以为其带来现代感和独特性，提升用户体验。在播放界面中，运用新拟态风格的设计来呈现播放器控件、歌曲封面和进度条等元素，通过柔和的光影和凸凹效果，营造出具有质感和深度感的界面，使用户能够更直观地操作播放器。

在歌曲列表界面中，利用新拟态风格设计的歌曲信息、歌手头像和播放按钮等元素，使歌曲列表看起来更加真实和生动，增强用户的体验感。

音乐播放器的界面可以根据不同的主题和色彩来设计，例如暗黑模式、明亮模式和自定义主题等，通过新拟态设计，可以使不同主题的界面看起来更加时尚和个性化。

在播放列表管理界面中，可以利用新拟态设计来展示播放列表、添加歌曲和编辑歌曲信息等功能，真实的质感使用户能够更轻松地管理他们的播放列表。

除了上述功能，还可以设计一些与新拟态风格相匹配的音乐控制手势，例如滑动、轻触和长按等，以增强用户对播放器的操作体验。

总而言之，新拟态风格可以为音乐播放器应用带来现代感和独特性，提升用户的体验和界面美感。在设计时，需要注意保持界面的简洁和可操作性，确保新拟态设计不会影响用户对播放器功能的理解和使用。

根据需求，可以撰写以下关键词。

【主体描述】

音乐播放器App、UI设计、真实效果、以用户为中心、设计注重无缝交互和沟通、播放界面设计、歌曲列表、主题色彩选择、播放列表管理、音乐控制手势（Music player APP, UI design, Realistic effects, User-centered, Design focusing on seamless interaction and communication, Playback interface design, Song list, Theme color selection, Playlist management，Music control gestures）。

【风格定位】

新拟态风格（Neomorphic style）。

【画面需求】

布局清晰（Clear layout）、深色或浅色的调色板（Dark or light color palette）。

由于 Midjourney 并不能明确地表达出新拟态风格，因此需要垫图（图 4.4.10-1），生成的图 4.4.10-2 中的左下图比较符合所需的界面效果，单击 V3 按钮进行再生成（图 4.4.10-3）。

生成的图4.4.10-3中的界面效果都不错。接着再重新生成一张不同效果的（图4.4.10-4），其中的右上图和左下图效果不错，分别单击V2和V3按钮进行再生成（图4.4.10-5和图4.4.10-6）。

图4.4.10-1　Niji journey垫图

图4.4.10-2 关键词：（垫图链接）Music player APP, UI design, neomorphic style, real effects, multiple pages, clear layout, user-centered, design focuses on seamless interaction and communication, light color palette, multi-functional: playback interface design, song list, theme Color selection, playlist management, music control gestures.

图4.4.10-3 单击V3再次生成的图片（1）

图4.4.10-4 单击V3再次生成的图片（2）

生成的图4.4.10-5和图4.4.10-6中的界面效果都不错，此时音乐播放器App使用的是浅色的模式，下面再生成深色的模式（图4.4.10-7和图4.4.10-8）。

第4章　AI视觉传达设计应用

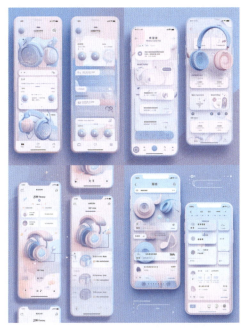

图4.4.10-5　图4.4.10-4右上图再次生成的图片

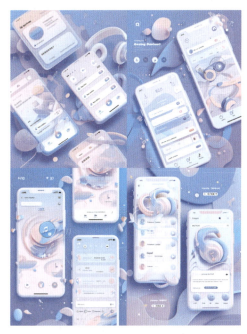

图4.4.10-6　图4.4.10-4左下图再次生成的图片

如图4.4.10-7中的右上图符合预期效果，单击V2按钮再生成新的图片（如图4.4.10-8），这时生成的是深色效果的界面，通过对此可以看出明显浅色系的界面更加好看、生动。

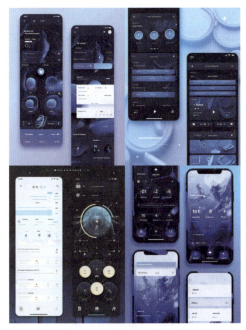

图4.4.10-7　图4.4.10-5生成深色模式

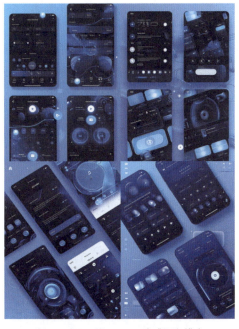

图4.4.10-8　图4.4.10-6生成深色模式

将音乐应用程序与新拟态风格相结合，不仅赋予了该应用现代感与独特性，而且提升了用户体验，通过柔和的光影和凸凹效果增强了用户的愉悦感和操作性。这种设计注重功能性和清晰度，使用户更易理解与操作，同时塑造出独特的品牌形象，体现品牌与时俱进，紧跟潮流，从而增强了应用的吸引力和竞争力。

4.5　海报设计

4.5.1　活动宣传海报设计

活动宣传海报是一种用于宣传活动的视觉传达工具。它通常通过图像、文字和设计元素等手段，将活动的时间、地点、内容和特色等信息传达给目标观众，以吸引他们的注意力并鼓励其参与。这种海报的设计目的是通过视觉效果和信息传递，促使观众对活动产生兴趣，提高活动的知名度和参与度。活动宣传海报通常包括活动的名称、日期、时间、地点、主题、亮点、特邀嘉宾、参与方式等重要信息，以便让观众增加了解并做出相应的行动。本案例主要生成相关的背景图片，具体信息及海报字体排版请根据实际需求结合Photoshop等相关软件自行添加。

设计以春游为主题的海报背景图，可以联想和春游有关的一些画面，例如：踏青漫步、观赏花海、野餐活动、户外运动、与自然亲密接触、欢乐的家庭时光、赏樱花等。在这些画面中可以联想到小汽车、全家人在草地上野餐、草坪、花朵等画面，由此就产生了创作主体。最重要的是画面的主色调，要符合主题的选择，接着是画面主体物的呈现效果，最后是画风需求。在主体描述部分，需要描述主体的具体外形、细节内容、画面需求、颜色、构图等细节。

根据画面，可以撰写以下关键词。

【主体描述】

汽车（Car）、花海（Sea of flowers）、野餐布（Picnic cloth）、遮阳伞（Parasol）、蓝天白云（Blue sky and white clouds）、玩耍的孩子们（Children playing）。

【风格定位】

糖果色（Candy colors）、场景构图（Scene composition）、可爱卡通设计（Cute cartoon design）、网络摄像头（Webcam）、3D微缩场景（3D miniature scene）、前景模糊（Blurred foreground）。

【画面需求】

复杂的细节（Complicated details）、高质量（High quality）、高细节（High detail）、高清晰度（High definition）、微焦距（Micro focus）、C4D、混合（Blender）、图片尺寸比例为3∶4（--ar 3∶4）。

生成的图如图4.5.1-1所示。

图4.5.1-1　关键词：Campervan, sea of flowers, people picnicking, pink tones, cute cartoon style design, scene composition, candy colors, 3D, high quality, high details, webcam，--ar 3:4 --v 5.2

首次出图效果未必能够直接达到预期，所以需要适当微调。首先在这4张图中进行选择，选出和预期效果比较接近的图进行放大，这里选择图4.5.1-1中的左下图，单击U3按钮将其放大，如图4.5.1-2所示。

图4.5.1-2　放大图片

接下来进行垫图,如图4.5.1-3所示,将图片直接拖入提示词区产生图片链接,再次输入相同的关键词,如图4.5.1-4所示,可以进行模式更改对不同效果进行尝试。

图4.5.1-3　拖入图片链接

第4章　AI视觉传达设计应用

图4.5.1-4　输入相同的关键词

最终版海报背景图展示如图4.5.1-5和图4.5.1-6所示。

图4.5.1-5　关键词：（垫图链接）Campervan, sea of flowers, people picnicking, pink tones, cute cartoon style design, scene composition, candy colors, 3D, high quality, high details, webcam , --ar 3:4 --v 6.0

图4.5.1-6　关键词：（垫图链接）Campervan, sea of flowers, people picnicking, pink tones, cute cartoon style design, scene composition, candy colors, 3D, high quality, high details, webcam , --ar 3:4 --v 5.2

根据具体画面需求来选择最合适的图进行放大，图4.5.1-5中的左下图是符合预期效果的图片，单击U3按钮将其放大，运用Upscale（Subtle）功能将符合预期效果的图片

放大并提升画质,单击鼠标右键将其导出至本地计算机,如图4.5.1-7所示。

将图片导入Photoshop或者Illustrator中加入文字内容,编辑成海报,如图4.5.1-8所示。

图4.5.1-7 选中左下图　　　　　　　　　　图4.5.1-8 海报展示

将主体描述清楚、具体,风格定位准确,画面合理,在此基础上进行微调,基本上就能够出到满意的图像,如果偏差过大可以考虑是关键词定位不够准确。

4.5.2 美食海报设计

美食海报是一种用于宣传和展示美食的宣传物料,通常以图像和文字的形式呈现,旨在吸引观众的眼球,激发他们的食欲,并促使他们前往相关的餐厅或活动场所。这些海报通常展示了精美诱人的美食图片,配以引人注目的字体和描述,突出美食的特色、口感和诱人之处。通过精心设计和布局,美食海报能够有效地传达美食的视觉吸引力和诱人之处,吸引更多的观众关注,并前去品尝。使用Midjourney可以制作海报所需要的美食图片,在后期用Photoshop或Illustrator加工生成精美的美食海报。

下面以西餐厅海报背景图为例进行相关设计。首先制作美食类海报,因为要突出主体,所以要选择好拍摄角度,这里做的是牛排海报,因此要将牛排这个主体物作为视觉创作中心,一般会突出其肉质、细节来展示牛排的品质。其次,画面的构图、色调、装

饰要与主体搭配,做出一定的视觉层次。最后,加入灯光来烘托海报氛围。主体可以根据不同的美食需求进行更改和替换。

根据画面需求,可以撰写以下关键词。

【主体描述】

多汁牛排(Juicy steak)、沙拉(Salad)、红酒(Red wine)、蜡烛(Candles)。

【风格定位】

演播室灯光(Studio lighting)、景深(Depth of field)、逼真(Lifelike)、米其林星级餐厅(Michelin star restaurants)、照明充足(Well lit)、对焦清晰(Sharp focus)。

【画面需求】

美食摄影(Food photography)、烟熏感(Smokey)、颗粒感(Grainy)、超清晰细节(Super clear details)、高质量(High quality)。

生成的图片如图4.5.2-1所示。

图4.5.2-1 关键词:Juicy steak, salad, red wine, candles, studio lights, depth of field, realistic, sharp focus, good lighting, food photography, ultra clear details, high quality , --ar 3:4

从生成的图片来看，牛排并没有处在视觉的中心位置，因为红酒杯的存在，使画面显得略微失了主次，这也体现了Midjourney的出图原则，主体所在提示词的位置越靠前，生成的主体对画面的影响越大。因此去掉红酒这个主体，或者将红酒这个提示词往后移，如图4.5.2-2所示。

图4.5.2-2 关键词：Juicy steak, salad, candles, studio lights, depth of field, realistic, sharp focus, good lighting, food photography, ultra clear details, high quality , --ar 3:4

最后根据自己的需求来决定选取哪一张图作为参考图，与此类似的美食图片均可采取此方法生成。对主体部分进行更换即可，比如可以将牛排换成蛋糕、汉堡、意大利面等食物。这里以意大利面为例展示如何更换主体，如图4.5.2-3所示。

图4.5.2-3 关键词：Tomato pasta, salad, candlelight dinner, close-up of food, top view, studio lighting, realistic, sharp focus, good lighting, food photography, ultra sharp details, high quality, --ar 3:4 --v 5.2

第4章　AI视觉传达设计应用

生成比较符合预期的图片后，就可以将最满意的一张进行放大，图片从左至右从上至下依次对应U1、U2、U3、U4按钮，单击图片对应的U按钮进行放大，如图4.5.2-4所示。

如果放大后的图片清晰度不满足画面需求，可以对画质进行提升，如图4.5.2-5所示。在提升画质后清晰度会得到相应的提高，如图4.5.2-6所示。

图4.5.2-4　选择图片

图4.5.2-5　提升画质

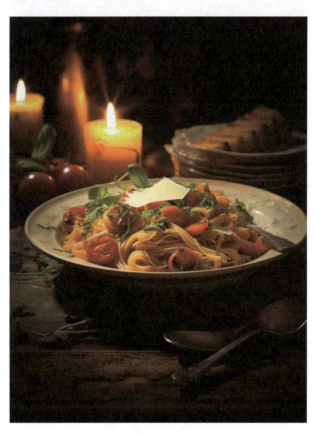

图4.5.2-6　选中右上图

将图片导入Photoshop或者Illustrator中加入文字内容并进行版式设计，编辑成海报，如图4.5.2-7所示。

图4.5.2-7　海报展示

美食类海报都可以采用此方法进行制作，只需更换不同的主体，调试不同的风格定位词。关键词在于精准，并不需要将以上列举的全部输入，关键词太多有时会适得其反。

4.5.3　产品宣传海报设计

产品宣传海报设计是将产品设计与海报设计相结合的过程。在这个过程中，设计师旨在将产品的特点、品牌形象和设计理念融入海报，以吸引目标客户的注意力，并清晰地传达产品的信息和价值主张。这种综合设计不仅要具有视觉吸引力和艺术性，还需要考虑到海报的实际使用场景和传播效果，从而达到提升产品曝光度、知名度和销量的目的。

下面以香水产品为例进行设计。首先，这张海报的用途是进行产品宣传，一般在产

品宣传海报的制作中，有以下几个切入点：明确目标受众，突出产品特点，形式简洁、明了，避免信息过载，要达到吸引眼球的视觉效果。以香水为例，目标受众非常广泛，首先要确定具体的受众范围，海报的受众定位为年轻女性，由此可以确定产品的风格、外形，以及画面主色调。接下来突出产品的特点，可以以香调为切入点。最后，既想要简洁、明了地吸引眼球，又要避免信息过载，需要通过简化主体来达到目的。在描述主体时，可以适当地对主体进行一些修饰来改变主体所处的状态。切忌出现大量的介词和同义词。

根据画面需求，可以撰写以下关键词。

【主体描述】

香水（Perfume）、玫瑰花（Roses）、河流（Lake）。

【风格定位】

产品摄影（Product photography）、商业摄影（Commercial photography）、色彩丰富（Rich colors）、电影构图（Film composition）、逼真（Realistic）。

【画面需求】

高细节（High detail）、高清晰度（High definition）、高质量（High quality）。

生成的图片如图4.5.3-1所示。

图4.5.3-1　关键词：Perfume on a stone, with rose flowers nearby,pink,lake,highdetail,rich colors,product photography, --ar 3:4 --v 5.2

根据具体需要可以适当地给主体加上一些特定的形容词，这样能够更精准地生成所需要的图片，比如加入"在石头上的"。

如果想对部分关键词进行微调，方法如图4.5.3-1和4.5.3-2所示。先单击"重新生成"按钮，接下来显示如图4.5.3-3所示的界面，选择要修改的关键词进行部分删除。

图4.5.3-2　微调关键词　　　　　　　　　图4.5.3-3　修改关键词

此处以修改画面颜色举例，将画面主体色修改为了蓝色，如图4.5.3-4所示。

图4.5.3-4　关键词：Blue perfume on a stone, with blue rose flowers nearby, blue, lake, highdetail, rich colors, product photography, --ar 3:4 --v 5.2

不仅可以改变画面的色调，还可以根据需要改变画面主体的形状，添加相关形容词即可，生成的图片如图4.5.3-5所示。

根据需要，将图片导入Photoshop或者Illustrator中进行版面设计，如图4.5.3-6所示。

图4.5.3-5 关键词：Round perfume with red rose flowers nearby, yellow tones, lake, high detail, rich colors, product photography, --ar 3:4 --v 5.2

图4.5.3-6 海报展示

后期可以根据需要，在Photoshop中进行处理，加上商标、广告语等其他一些相关内容。

4.5.4 赛博朋克风海报设计

赛博朋克风海报设计是指在设计海报时采用赛博朋克文化和艺术风格的设计元素和表现手法。这种设计风格通常具有未来科技、机械化元素、光影效果、城市景观等特征。赛博朋克风格的海报常常呈现出冷色调、高科技感、未来感，以及一种前卫和复杂的氛围。海报中可能出现的元素包括机器人、人工智能、虚拟现实、数字化信息等，以及对社会问题、技术进步和人类身份的探讨。这种设计风格常常用于宣传科幻电影、游戏、科技展览等活动，以吸引年轻人和科幻爱好者的注意力。

下面以未来城市为主题进行设计。首先，未来城市与赛博朋克风结合属于比较科幻一类的，所以相较于现实会有一定的出入，所以在描述主体时建议加入类似"未来"这类词汇的描述。其次，赛博朋克是一种集科幻文学、电影、游戏等艺术表现形式的流派，描绘了一个充满高科技、信息化、城市化及社会问题的未来世界。赛博朋克是赛博（Cyber）和朋克（Punk）的合成词，Cyber指的是电子、网络、虚拟现实等技术领域，而Punk则指的是朋克文化，代表了反抗、反主流、反传统的态度。赛博朋克作品

通常描绘了技术高度发达但充满不稳定的未来世界，设计师可以根据具体的需求调整主体描述，但整体创作思路不变。最后，赛博朋克风格的配色特点包括高度对比的明亮与深沉色彩、暗黑色调、霓虹色彩的繁华与动感、金属质感的冷峻现代感、高光效果凸显光影变化、电子蓝代表的数字化未来，以及血红色的暴力与危险感，共同营造出未来科幻世界的视觉氛围。

根据画面需求，可以撰写以下关键词。

【主体描述】

未来城市（Cities of the Future）。

【风格定位】

赛博朋克（Cyberpunk）、霓虹灯（Neon light）、虚幻引擎（Unreal engine）、未来城市（Futuristic city）、科幻（Science fiction）、未来（Future）、电子蓝（Electronic blue）、海报设计（Poster design）。

【画面需求】

8K。

生成的图片如图4.5.4-1和图4.5.4-2所示。

图4.5.4-1　关键词：Futuristic city, neon light, cyberpunk, unreal engine, city lights, Nintendo gaming style --ar 3:4 --v 6.0

图4.5.4-2　关键词：Futuristic city, neon light, cyberpunk, unreal engine, city lights, Nintendo gaming style --ar 3:4 --v 5.2

如果感觉生成的图片未来科技感不足，可以加入更多限制，修改提示词为遥远的星系、未来的城市景观、赛博朋克、霓虹灯、机器人、行星生物，生成的图片如图4.5.4-3所示。

图4.5.4-3　关键词：Distant galaxy, future cityscape, cyberpunk, neon lights, robots, planetary creatures, --ar 3:4 --v 5.2

后期可以根据需要，结合海报的具体要求，将心仪的图片放大并导出，再将图片导入Phtotshop或者Illustrator中，加入所需内容进行版面设计，编辑成海报。

4.5.5　中国风海报设计

中国风海报设计是指在设计海报时，采用中国传统文化元素或中国艺术风格和表现手法。这种设计风格可能包括但不限于中国传统绘画、书法、民间艺术、传统建筑、节庆文化等元素的运用。通过在海报中融入中国传统文化的特点和风格，能够展现出独特的民族风情和文化魅力，同时也具有浓厚的历史和文化底蕴。这种设计风格常常用于宣传中国文化活动、旅游推广、文化产品推广等方面，具有强烈的民族特色和吸引力。

下面以簪花女孩为主题进行设计。簪花是一种传统的中国发饰，通常由金属、玉石、珍珠等材料制成，用于装饰女性的头发。簪花在中国历史悠久，可以追溯到几千年前，是中国传统文化的重要组成部分。簪花的形状、材质和装饰风格各有不同，常见的有细长的簪子、花朵、动物等图案，用于佩戴时可以点缀发髻或发饰，增添女性的美感

和气质。在古代,簪花也是身份地位和社会地位的象征之一,不同材质和款式的簪花往往代表着不同的身份和阶层。如今,虽然簪花已经不再是日常生活中常见的饰品,但在一些传统场合,如婚礼、节日、艺术表演等,人们仍然会佩戴簪花,以展现传统文化的魅力和韵味。除此之外,还可以通过颜色来体现中国风,如红色、青色等。最后,根据需要调整出图的宽高比例。

根据画面需求,可以撰写以下关键词。

【主体描述】

戴花的女孩(Girl wearing flowers)。

【风格定位】

中国美学(Chinese aesthetics)、平面插画(Flat illustration)、有一圈花朵的头饰(A headpiece adorned with a circle of flowers)、红色(Red)、蓝色(Blue)。

生成的图片如图4.5.5-1所示。

图4.5.5-1 关键词:Chinese girl,A headpiece adorned with a circle of flowers,Chinese aesthetics,red background, flat illustration, --ar 3:4 --s 250 --v 5.2

上面生成的图片中人物表情严肃,可以加入关键词Smile,图片背景为红色,可以改为粉色,改为关键词Pink background,生成的图片如图4.5.5-2所示。

图4.5.5-2　关键词：Smile,a chinese girl, A headpiece adorned with a circle of flowers, chinese aesthetics, pink background, flat illustration, --ar 3:4 --s 250 --v 5.2

　　加入更多限制，修改提示词为中国女孩、全身照、头饰一圈花、中国美学、红色背景、平面插画，生成的图片如图4.5.5-3所示。

　　图4.5.5-3中的左下图符合预期效果，单击U3按钮将其放大，运用Upscale（Subtle）功能将以上符合预期效果的图片放大并提高清晰度，单击鼠标右键，导出图片，保存至本地计算机，如图4.5.5-4所示。

　　将图片导入 Photoshop 或者 Illustrator 中，加入相关内容并排版，编辑成海报，如图 4.5.5-5 所示。

图 4.5.5-3　关键词：Chinese girl, full-body shot, A headpiece adorned with a circle of flowers,Chinese aesthetics, red background, flat illustratio, --ar 9:16 --s 750 --v 5.2

图4.5.5-4　导出左下图

将主体描述清楚，且风格定位准确，画面调整合理，在此基础上进行微调，基本上就能够获得满意的图片，如果偏差过大可以考虑是关键词定位不够准确。此案例仅展示生成海报所需要的背景图，具体的文字排版，请结合Photoshop和Illustrator等工具自行添加。

4.5.6　中国节日海报设计

中国节日，是指中国的法定节日及纪念日、民间节日、其他中国承认的国际节日和重要日期等。中国节日内涵丰富多彩，反映了中国人民的传统文化、历史记忆和价值观念。这些节日强调家庭团聚和亲情，传承和弘扬传统文化，同时强调民族团结、社会和谐与友爱，感恩大自然的馈赠和生活的美好。此外，中国的节日也是文化交流和传播的

图4.5.5-5　海报展示

重要载体,通过节日庆祝活动,中华文化得以传播至世界各地,增进了不同文化之间的理解和交流。

下面以除夕为主题进行设计。说到春节大家想到的一定是阖家团圆、家庭美满,春节期间家人们一起赶庙会放烟花,大街小巷挂满了灯笼,街上有舞狮的人群等。春节能让人直接联想到的颜色是红色,因此可以将红色作为主色调。另外,还可以采用场景构图。

根据画面需求,可以撰写以下关键词。

【主体描述】

挂满红灯笼的街道(A street full of red lanterns)、中国传统文化元素(Chinese traditional cultural elements)、传统(Traditional)、汉服(Hanfu)、烟花(Fireworks)、新年(New Year)。

【风格定位】

红色(Red)、橙色(Orange)、城市夜景(City Night Scene)、城市灯光(City Lights)、天空(Sky)。

【画面需求】

场景构图(Scene composition)、8K。

生成的图片如图4.5.6-1所示,其中的左上图符合预期效果,单击U1按钮将其放大,运用Upscale(Subtle)功能将以上符合预期效果的图片放大并提高清晰度,单击鼠标右键,导出图片,保存至本地计算机,如图4.5.6-2所示。

图4.5.6-1 关键词:The image showcases some Chinese traditional cultural elements such as dragon and lion dances, streets adorned with red lanterns, and people dressed in traditional Hanfu or festive attire, celebrating the arrival of the New Year. The background is the night skyline of a city, with fireworks bursting in the sky, complementing the dazzling city lights, 8K --ar 3:4 --niji 5

将图片导入Photoshop制作成海报，如图4.5.6-3所示。

图4.5.6-2　选中左上图

图4.5.6-3　海报展示

除节日海报外，中国节气海报也可以归在此类中。二十四节气是历法中表示自然节律变化，以及确立"十二月建"的特定节令。二十四节气准确地反映了自然的节律变化，在人们的日常生活中发挥了极为重要的作用。它不仅是指导农耕生产的时间体系，更是包含丰富民俗事项的民俗系统。二十四节气蕴含着悠久的文化内涵和历史积淀，是中华民族悠久历史文化的重要组成部分。

下面以立夏为主题进行设计。选定节气后，根据自己所查阅的资料来总结此节气的习俗，具有什么样的特点，并对其进行简要描述。然后进行第一次出图。根据第一次出图的画面对关键词进行调整，可以采用垫图的方式利用第一次生成的画面。

根据画面需求，可以撰写以下关键词。

【主体描述】

湖水（Lake）、荷叶（Lotus leaf）、蝴蝶（Butterfly）、绿树（Green tree）、阳光（Sunshine）、云层（Clouds）

【风格定位】

插画（Illustration）。

【画面需求】

高清（HD）、高细节（High Detail）、8K。

生成的图片如图4.5.6-4所示。

图4.5.6-4　关键词：The chinese version of a girl sitting in the jungle, in the style of goro fujita, dark emerald and light azure, ken sugimori, armand guillaumin, childlike wonder, disney animation, light green and dark gray --ar 3:4 --s 250 --niji 5

图4.5.6-4中的右上图符合预期效果，单击U2按钮将其放大，运用Upscale（Subtle）功能将以上符合预期效果的图片放大并提高清晰度，单击鼠标右键，导出图片，保存至本地计算机，如图4.5.6-5所示。

将图片导入Photoshop制作成海报，如图4.5.6-6所示。

图4.5.6-5 选中右上图　　　　　　　　　图4.5.6-6 海报展示

在此类海报的制作过程中，如果反复尝试依然没有合适的图片，可以尝试不同的模型进行制作。此外，大家也可以查阅自己喜欢的图片，将图片上传至Midjourney作为垫图生成新的图片。出图后的文字内容，则需要根据自己的具体要求，将图片导入Photoshop或者Illustrator中自行添加。

4.6　图形设计

4.6.1　平面构成图形

平面构成是视觉艺术的一种构成方式，即运用点、线、面等基本元素，通过组合、排列、对称、均衡等手法，创造出独具美感的平面作品。作为设计学科的基础，平面构成对培养学生的创造性思维和设计能力至关重要，并广泛应用于各种设计领域。深入学习和研究平面构成有助于人们更好地理解和掌握视觉艺术的核心。平面构成具有以下几个主要特点。

·**抽象性**：平面构成基于抽象形态，通过简化、概括和提炼自然形态，转化为抽象形态。这种抽象过程强调对形态内在特征和本质属性的认识，使构成更具表现力和

创新性。

·符号性：平面构成运用点、线、面等基本元素作为符号，通过对符号的组合、变换和重复，传达特定的信息。这些基本元素既可表示具体形态，也可表现抽象的概念，丰富构成的表现力和意蕴。

·简洁性：平面构成追求简洁、精练的视觉效果，精练对形态的高度概括和提炼。通过有序排列和组合基本元素，产生简洁美观的作品，在短时间给人留下深刻印象。

根据画面需求，可以撰写以下关键词。

【主体描述】

点（Point）、线（Line）、面（Surface）。

【风格定位】

极简主义（Minimalism）、矢量插画（Vector illustration）、抽象性（Abstraction）、几何性（Geometry）、音乐性（Musicality）、韵律感（Rhythm）。

【画面需求】

白色背景（White background）、超清（Ultra-clear）、康定斯基（Kandinsky）、现代艺术图形（Modern art graphics）、黑色背景（Black background）。

生成的图片如图4.6.1-1所示。

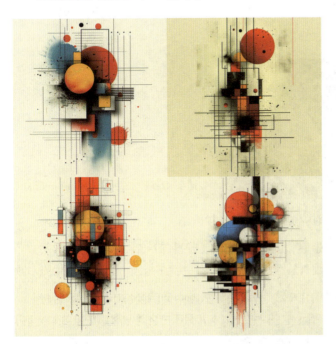

图4.6.1-1　关键词：A flat vector graphic design featuring an abstract composition of geometric shapes and lines, including circles, squares, triangles, modern art graphic style，Kandinsky --s 750 --v 6.0

下面加入更多的限制词来修改部分内容，比如背景色。修改提示词为：平面矢量图形设计，具有几何形状和线条的抽象组成，包括圆形、正方形、三角形，现代艺术图形风格，黑色背景，康定斯基，生成的图片如图4.6.1-2所示。

图4.6.1-2　关键词：A flat vector graphic design featuring an abstract composition of geometric shapes and lines, including circles, squares, triangles,modern art graphic style，black background，Kandinsky --s 750 --v 6.0

下面以图4.6.1-3所示为例进行讲解。生成图片后，单击U1将图4.6.1-3的左上图放大，运用Upscale（Subtle）功能将图片放大并提高清晰度，单击鼠标右键，导出图片，保存至本地计算机以备使用，如图4.6.1-4所示。

图4.6.1-3　关键词：A minimalistic design featuring an animal's silhouette made up of white dots on black, creating the illusion that it is composed entirely from small round shapes. The simplicity and clean lines draw inspiration from modern graphic designs, while capturing attention with its playful yet elegant composition，vector illustration digital art --s 750 --v 6.0

平面构成图形这部分内容,出图的随机性比较强,如果输入了以上关键词没有得到想要的效果,可以用垫图的方式辅助生成。也可采用先"描述"再"垫图"的方法。

想要生成与图 4.6.1-4 类似的效果,可以先将此图片以文件的形式上传至 Midjourney,方法如图 4.6.1-5 至图 4.6.1-7 所示。

图4.6.1-4　效果图

图4.6.1-5　上传文件

从文件夹内选择预期效果图,按Enter键发送,如图4.6.1-6所示。

图4.6.1-6　上传效果图

上传成功后如图4.6.1-7所示。

图4.6.1-7　上传成功

将图片链接放入Describe进行描述，如图4.6.1-8所示。

图4.6.1-8　放入Describe进行描述

将上传的图片拖入Link框中，按Enter键发送，如图4.6.1-9所示。

图4.6.1-9　拖入Link框内

"描述"成功后，如图4.6.1-10所示。

图4.6.1-10 描述成功

之后就可以将所描述的这部分内容有选择性地粘贴入关键词框中,加上垫图,即可生成预期的效果图,建议多次反复尝试。

4.6.2 抽象图形

抽象图形是指通过简化、概括或变形等手法,将物体或主题转化为非具象、非现实的形式来表现的图形。在抽象图形中,形状、线条、颜色等元素通常不直接代表具体的物体或概念,而是通过符号化的方式表达情感、观念或审美感受。抽象图形不受客观现实世界的限制,而是依靠艺术家的想象力和创造力,表达出更加深刻和丰富的内涵。这种形式的艺术作品常常具有开放性和多义性,能够引发观者的思考和想象。抽象图形在

现代艺术中占有重要地位，是艺术创作中的重要表现形式之一。

在创作的过程当中，大家可以多了解一些知名艺术家背景，并了解其相关创作风格，将艺术家的名字作为关键词。Midjourney目前无法识别所有艺术家风格，只能够识别部分具有代表性的杰出艺术家，所以在撰写提示词时尽量选择大众熟知的代表性人物。

根据画面需求，可以撰写以下关键词。

【主体描述】

抽象表现主义（Abstract Expressionism）、爱的形状（Love shape）、星星的形状（Star shape）。

【风格定位】

保拉·谢尔（Paula Scher）、杰克逊·波洛克（Jackson Pollock）、蒙德里安（Mondrian）。

【画面需求】

抽象（Abstract）。

生成的图片如图4.6.2-1所示。

图4.6.2-1　关键词：The shape of love, abstract, by Paula Scher --v 5.2

如果对生成的效果不满意，可以加入更多的限制词修改内容，比如主体形状。修改提示词为：星的形状、抽象、保拉·谢尔，如图4.6.2-2所示。

图4.6.2-2　关键词：The shape of star, abstract,by Paula Scher --v 5.2

由于每一位艺术家的创作风格均有不同，因此可以修改不同艺术家的名字和不同的主体作为提示词，生成接近预期的效果图。比如，修改提示词为：湖泊、山脉、大树、抽象、蒙德里安，如图4.6.2-3所示。

图4.6.2-3　关键词：Lake, mountains, big trees, abstraction,Mondrian --v 5.2

生成图片后，单击相应的U按钮将其放大，运用Upscale（Subtle）功能将符合预期效果的图片放大并提高清晰度，单击鼠标右键，导出图片，保存至本地计算机以备使用和借鉴。

作为艺术表现形式的一种，抽象图形为艺术家提供了自由表达的方式，不受客观现实的限制，通过简化、概括或变形等手法，可以表达出情感、观念和抽象概念。欣赏抽象图形的作品常常具有开放性和多义性，赋予观者丰富的审美体验和思考空间，引发更深入的情感共鸣和思考。

4.6.3 扁平风格图形

扁平风格是一种视觉设计风格，其特点是简化、扁平化，去除了过多的装饰和视觉效果，突出了简洁、清晰的界面设计。扁平风格的设计注重简约、直观和易于理解，通常采用鲜明的颜色、清晰的线条和简单的图形，以及清晰的排版和布局。这种设计风格最初在微软的Windows 8操作系统中首次引入，后来在iOS 7等操作系统和各种网络应用中得到了广泛的应用和发展。扁平风格的设计适用于各种平台和设备，为用户提供了更简单、更直观的使用体验，同时也符合当前移动端和网络设计的发展趋势。

扁平设计强调简化和去除烦琐的视觉效果，但它并不限制特定的主题或对象，因此扁平风格的图形在主体的选择上是相当广泛的，可以选择任何想要的主体来进行创作。色彩搭配也是多种多样的，在配色上，可以选择明亮、清爽的色调，优选简洁的色彩组合，避免过多的色彩混搭，以保持整体视觉的清晰度和舒适度。

根据画面需求，可以撰写以下关键词。

【主体描述】

抽象的花卉和水果（Abstract flowers and fruit）。

【风格定位】

抽象孟菲斯（Abstract Memphis）、丹麦设计（Danish design）、几何形状和线条（Geometric shapes and lines）、明亮的配色（Bright color scheme）、绿色和淡黄色（Green and light yellow）、风格柔和的线条和形状（Style soft lines and shapes）、莫兰迪色（Morandi colors）、布兰登·马布利（Brandon Mably）。

【画面需求】

极简主义平面插画（Minimalism flat illustration）、矢量图（Vector illustration）。

生成的图片如图4.6.3-1所示。如果对生成的效果不满意。可以加入更多的限制词来修改部分内容。比如，修改提示词为：草莓、抽象孟菲斯、丹麦设计、几何形状和线条、明亮的配色方案、浅蓝色和浅粉色、风格柔和的线条和形状、极简平面插画、矢量图，生成的图片如图4.6.3-2所示。

图4.6.3-1 关键词：Abstract flowers and fruit, Abstract memphis, Danish design, Geometric shapes and lines, Bright color scheme, Green and light yellow, Style soft lines and shapes, Minimalism flat illustration, Vector illustration --v 5.2

图4.6.3-2 关键词：Strawberry, Abstract memphis, Danish design, Geometric shapes and lines, Bright color scheme, light blue and light pink, Style soft lines and shapes, Minimalism flat illustration, Vector illustration --v 5.2

除此之外，还可以尝试加入艺术家风格。修改提示词为：蓝莓、抽象孟菲斯、布兰登·马布利、丹麦设计、几何形状和线条、明亮的配色方案、绿色和浅黄色、风格柔和的线条和形状、极简平面插画、矢量图，生成的图片如图4.6.3-3所示。

图4.6.3-3 关键词：Blueberry, Abstract memphis, Brandon Mably, Danish design, Geometric shapes and lines, Bright color scheme, Green and light yellow, Style soft lines and shapes, Minimalism flat illustration, Vector illustration --v 5.2

下面尝试修改主体。将提示词改为：草莓、布兰登·马布利、丹麦设计、几何形状和线条、明亮的配色方案、风格柔和的线条和形状、极简平面插画、矢量图，生成的图片如图4.6.3-4所示。

图4.6.3-4 关键词：Strawberry, Brandon Mably, Danish design, Geometric shapes and lines, Bright color scheme, Style soft lines and shapes, Minimalism flat illustration, Vector illustration --v 5.2

不同的提示词会生成不同的画面风格，大家可以根据具体需要，对提示词进行修改。若生成的图片符合预期效果，单击相应的U按钮将其放大，运用Upscale（Subtle）功能将符合预期效果的图片放大并提高清晰度，单击鼠标右键，导出图片，保存至本地计算机以备使用和借鉴。

扁平风格的图形在视觉传达领域应用广泛，包括品牌标志设计、界面设计、平面广告设计、数字媒体设计及包装设计等，其简洁明了的设计风格能够提升视觉传达效果，增强信息的传达和理解。

4.6.4 中国风图形

中国风是指具有中国传统文化特色和民族风情的艺术风格或设计风格。这种风格通常表现为对中国传统文化元素的运用和诠释，包括但不限于中国传统建筑、传统绘画、传统手工艺品、传统服饰、传统节日等。在视觉艺术领域，中国风常常表现为对中国传统文化符号和图案的运用，如龙、凤、牡丹、寿桃等，以及对中国传统颜色的运用，如红色、金色、青色等。在设计领域，中国风图形的应用也体现为对传统文化元素的现代诠释和创新，以及对中国传统审美观念和价值观的传承和发展。

根据画面需求，可以撰写以下关键词。

【主体描述】

中国古代装饰物几何图形（Ancient Chinese decorative geometric figures）、百合花（Lilies）、中国传统图案（Chinese traditional pattern）。

【风格定位】

四方连续（Continuous in four directions）、二方连续（Two sides continuous）、关于旋转中心对称（Symmetrical about the center of rotation）、青花釉色（Blue and white glaze color）、刺绣图案（Embroidery pattern）。

【画面需求】

平面插画（Flat illustration）、中国风（Chinese style）、东方美学（Oriental aesthetics）。

生成的图片如图4.6.4-1所示。

中国风图形多种多样，下面修改主体和颜色，生成新的纹样，修改提示词为：中国传统图案、牡丹花、四方连续、关于旋转中心对称、平面插画，生成的图片如图4.6.4-2所示。

图4.6.4-1 关键词：Ancient Chinese decorative geometric figures, lilies, continuous in four directions, symmetrical about the center of rotation, blue and white glaze color, flat illustration

图4.6.4-2 关键词：Traditional Chinese pattern, peony flowers, continuous in four directions, symmetrical about the center of rotation, flat illustration

下面更改限制词以修改画面的主体内容，修改提示词为：中国传统图案、龙、二方连续、刺绣图案、东方美学、平面插画，生成的图片如图4.6.4-3所示。

图4.6.4-3　关键词：Chinese traditional pattern, dragon, two sides continuous, embroidery pattern, oriental aesthetics, flat illustration

下面继续修改主体，将提示词修改为：中国传统图案、老虎、轴对称、刺绣图案、东方美学、平面插画，生成的图片如图4.6.4-4所示。

图4.6.4-4　关键词：Traditional Chinese pattern, tiger, axial symmetry, embroidery pattern, oriental aesthetics, flat illustration

继续更换主体生成不同的图形，将提示词修改为：中国传统图案、凤凰、轴对称、二方连续、刺绣图案、东方美学、平面插画、中国风，生成的图片如图4.6.4-5所示。

图4.6.4-5 关键词：Traditional Chinese pattern, phoenix, axial symmetry, two sides continuous, embroidery pattern, oriental aesthetics, flat illustration, Chinese style

若生成的图片符合预期效果，单击相应的U按钮将其放大，运用Upscale（Subtle）功能将符合预期效果的图片放大并提高清晰度，单击鼠标右键，导出图片，保存至本地计算机以备使用和借鉴。

中国风图形在各种设计领域中都有广泛的应用，可以用于装饰、服装、家居用品、文化艺术品、宣传海报、商标标志等各种设计方向。在装饰方面，中国风图案常用于墙纸、地毯、窗帘等家居装饰品，为空间营造出浓厚的中国传统文化氛围。在服装设计中，中国风图案可以用于服装面料、配饰、刺绣等，展现出古典与现代的结合，吸引着众多时尚爱好者的目光。在文化艺术品的设计中，中国风图案可以用于绘画等艺术作品，体现出中国传统文化的深厚底蕴和精湛工艺。在标志设计中，中国风图案可以用于企业品牌标志、产品包装设计等，为品牌赋予独特的中国文化特色，提升品牌形象和市场竞争力。总的来说，中国风图案在各种设计领域中都具有重要的应用价值，为设计作品增添独特的魅力和文化内涵。

4.6.5 几何图形

几何风格的图形在设计领域中应用广泛，其特点是简洁、几何化，常常以各种几何图形组合和排列成抽象的形式形成艺术作品。几何风格的图形在设计领域中具有广泛的应用，其简洁、现代的特点使其成为设计师们喜爱的创作元素之一。这些图形可以是简单的线条、圆形、方形、三角形等基本的几何形状，也可以是复杂的几何图案和几何结构。

大家可以尝试通过组合简单的几何形状，如圆形、正方形、三角形等，来创作新的图案；可以尝试以不同形状的排列、叠加、重复等方式，创造出丰富多彩的几何图形；也可

以尝试对几何形状进行变换和变形，如旋转、缩放、倾斜等，以及对称和镜像等，使得简单的几何形状呈现出更丰富的视觉效果，还可以尝试运用丰富多彩的色彩来装饰几何图形，比如单色调、对比色、渐变色等不同的色彩搭配方案，以及鲜艳和柔和的色彩组合，增强图形的视觉吸引力和表现力；最后可以尝试在画布上进行几何图形的排列和分布，比如采用规律性的排列方式，或者以不规则的布局，创造出不同的视觉效果和情感表达。

根据画面需求，可以撰写以下关键词。

【主体描述】

抽象几何形状图案（Abstract geometric shapes patterns）、波普艺术灵感设计（Pop art inspired designs）、大胆的颜色和图案风格（Bold color and pattern styles）、几何形状（Geometric shapes）、几何图案（Geometric patterns）、几何设计（Geometric designs）。

【风格定位】

新流行主义风格（New pop style）、简单的细节（Simple details）、矢量形状（Vector shapes）、明亮的调色板（Bright color palette）、玛莉美歌风格（Marimekko style）。

【画面需求】

极简主义插画（Minimalist illustration）。

生成的图片如图4.6.5-1所示。

图4.6.5-1左侧图像中的右下图符合预期效果，单击V4按钮在此基础上再生成图片，如图4.6.5-1中的右侧图像所示。

图4.6.5-1　关键词：Abstract Geometric Shapes Patterns, Pop Art Inspired Designs, Bold Color and Pattern Styles, Geometric Shapes, Geometric Patterns, Geometric Designs, New pop style, Simple Details, Vector Shapes, Bright Color Palette, Marimekko style, Minimalist Illustration

若想要不同的颜色，加入不同颜色的提示词即可。修改提示词为：抽象几何形状图案、波普艺术灵感设计、简单细节、矢量形状、明亮的调色板、绿色和蓝色调或粉色和紫色调，生成的图片如图4.6.5-2和图4.6.5-3所示。

图4.6.5-2 关键词：Abstract Geometric Shapes Patterns, Pop Art Inspired Designs, Simple Details, Vector Shapes, Bright Color Palette，green and blue tone

图4.6.5-3 关键词：Abstract Geometric Shapes Patterns, Pop Art Inspired Designs, Simple Details, Vector Shapes, Bright Color Palette，pink and purple tone

若生成的图片符合预期效果，单击相应的U按钮将其放大，运用Upscale（Subtle）功能将符合预期效果的图片放大并提高清晰度，单击鼠标右键，导出图片，保存至本地计算机以备使用和借鉴。

在产品包装设计中，几何图形常在包装设计中起到装饰的作用，不同形状的几何图形可以传达不同的品牌形象和产品特点，以提升包装的吸引力和辨识度。当将其用于海报和广告的设计中时，可以作为视觉元素或背景图案。例如，几何图形的排列和组合可以构成独特的视觉效果，吸引人们的注意力，增强广告的传达效果。总的来说，几何图形在视觉传达专业中发挥着重要作用，它们简洁、清晰和易于识别的特点使其成为设计师们喜爱的创作元素，为各种设计作品增添了美感和视觉吸引力。

4.6.6 涂鸦风格图形

涂鸦是一种自由、随意的绘画形式，常常能够激发设计师的创意灵感。通过创作和欣赏涂鸦作品，设计师可以获得新的设计思路和艺术灵感，从而创作出独特、富有个性的设计作品。涂鸦常被用作装饰元素，为设计作品增添生动、趣味的视觉效果。在海报、广告、包装等设计中，涂鸦可以作为背景、边框或点缀，增强设计作品的吸引力和趣味性。涂鸦具有强烈的个性化特点，设计师可以借助涂鸦的形式表达独特的观点和情感，打造具有个性化的设计作品，吸引目标受众的注意。涂鸦不仅在设计领域中有用处，也是一种独特的艺术实践形式，许多艺术家通过涂鸦表达自己的思想和情感，创作出具有艺术性和表现力的作品，为艺术界带来了新的活力和创意。

涂鸦通常以简单的线条和图案为主，大家可以尝试用各种线条和图案去构建作品，可以是简单的几何图形，也可以是抽象的线条组合，甚至可以加入一些有趣的图案元素。色彩是涂鸦作品中非常重要的一部分，可以通过色彩来增强作品的表现力和视觉效果。既可以选择鲜艳的色彩，也可以尝试黑、白、灰等单色调，或者加入一些对比鲜明的颜色组合。涂鸦风格常常包括一些特定的元素，如涂鸦字体、涂鸦图案、涂鸦角色等，加入这些涂鸦元素，可以使作品更具涂鸦风格。

根据画面需求，可以撰写以下关键词。

【主体描述】

凯斯·哈林涂鸦艺术（Keith Haring graffiti art）、混合图案（Mixed patterns）、文字和表情符号的装置（Text and emoji installations）。

【风格定位】

涂鸦风格（Graffiti style）、大胆的线条（Bold lines）、朋克风（Punk style）、米歇尔·巴斯奎特（Michel Basquiat）。

【画面需求】

极简主义（Minimalism）、清晰的插图（Sharpie illustration）。

生成的效果如图4.6.6-1左侧图像所示，其中的右下图符合要求，单击V4按钮在此基础上再生成图片，如图4.6.6-1右侧图像所示。

图4.6.6-1 关键词：A cute dog, Keith Haring Graffiti Art, Doodle in the style of Keith Haring, Mixed patterns, Text and emoji installations, Graffiti Style, Bold lines, Punk style, Minimalism, Sharpie illustration --niji 5

生成令人满意图片后，单击相应的U按钮将其放大，运用Upscale（Subtle）功能将符合预期效果的图片放大并提高清晰度，单击鼠标右键，导出图片，保存至本地计算机以备使用和借鉴。

不同艺术家的涂鸦风格不同，大家可以使用艺术家名字作为关键词进行变换，改变不同的限制词，得到新的涂鸦风格。修改提示词为：可爱的小狗、米歇尔·巴斯奎特、凯斯·哈林风格的涂鸦、色彩鲜艳、混合图案、文字和表情装置、涂鸦风格、粗线条、朋克风格、极简主义，生成的图片如图4.6.6-2所示。

图4.6.6-2　关键词：A cute dog, Michel Basquiat, Doodle in the style of Keith Haring, brightly colored, Mixed patterns, Text and emoji installations, Graffiti Style, Bold lines, Punk style, Minimalism, Sharpie illustration --niji 6

在图4.6.6-2中，并没有非常符合预期的图片，因此可以考虑是不是提示词不够清晰，或者过于复杂导致Midjourney无法快速识别。简化提示词为：可爱的小狗、米歇尔·巴斯奎特、色彩鲜艳、文字和表情装置、粗线条、涂鸦风格，生成的图片如图4.6.6-3所示。

图4.6.6-3　关键词：A cute dog, Michel Basquiat, brightly colored, text and emoji installations, Bold lines, Graffiti Style --niji 6

图4.6.6-3中的左下图符合要求，单击V3按钮在此基础上再生成图片，如图4.6.6-4所示。

生成令人满意图片后，单击相应的U按钮将其放大，运用Upscale（Subtle）功能将符合预期效果的图片放大并提高清晰度，单击鼠标右键，导出图片，保存至本地计算机以备使用和借鉴。

涂鸦作品具有丰富的实际用途，生成的这些涂鸦作品可以用于商业品牌形象和宣传，以吸引年轻人群体的关注。这些涂鸦图形也可以为涂鸦创作者提供灵感，快速得到期望的涂鸦效果，从而能够极大地提升涂鸦工作者的工作效率。此外，这些涂鸦图形还能够作为家庭装饰、办公室装饰，为室内空间增添个性和艺术氛围。

图4.6.6-4　生成图

4.6.7　对称图形

对称图形是指具有对称性质的图形,即通过某种方式可以将图形分割成两部分,使得这两部分在某种程度上相互重合或镜像对称。对称图形可以通过一条或多条对称轴进行对称,也可以呈旋转对称。对称图形常常具有美感和平衡感,广泛出现于艺术、设计和自然界中。

常见的对称结构有人脸、动物身体、植物结构、建筑等,可以将这些常见的元素融入Midjourney中进行大胆创作,将绚丽的色彩融入其中,得到令人惊艳的视觉效果。

根据画面需求,可以撰写以下关键词。

【主体描述】

一棵树（A tree）。

【风格定位】

迷幻的艺术风格（Psychedelic art style）、数字艺术（Digital art）、详细的线条（Detailed line）、万花筒图案（Kaleidoscope pattern）、对称构图（Symmetrical composition）、梦幻般的氛围（Dreamlike atmosphere）。

【画面需求】

深色背景上生动的赛博朋克色彩主题插图（Vivid cyberpunk color theme illustrations on dark background）。

生成的图片如图4.6.7-1所示。当画面效果不够明显时，可以适当简化关键词来放大某些重要关键词的特点，修改提示词为：迷幻艺术风格、一棵树、深色背景上生动的赛博朋克色彩主题插图、数字艺术、详细的线条、万花筒图案、对称构图、梦幻般的氛围，生成的图片如图4.6.7-2所示。

图4.6.7-1　关键词：psychedelic art style, A tree, vivid cyberpunk color themed illustration on a dark background, digital art, detailed line, kaleidoscopic patterns, symmetrical composition, dreamlike atmosphere psychedelic art style, A tree, vivid cyberpunk color themed illustration on a dark background, digital art, detailed line work, kaleidoscopic patterns, symmetrical composition, dreamlike atmosphere --v 6.0

第4章　AI视觉传达设计应用

图4.6.7-2　关键词：Psychedelic art style, A tree, vivid cyberpunk color themed illustration on a dark background, digital art, detailed line, kaleidoscopic patterns, symmetrical composition, dreamlike atmosphere --niji 6

生成令人满意图片后，单击相应的U按钮将其放大，运用Upscale（Subtle）功能将符合预期效果的图片放大并提高清晰度，单击鼠标右键，导出图片，保存至本地计算机以备使用和借鉴。

附录

AI设计流程：从概念到实现的完整流程解析

视觉传达设计的工作流程包括需求分析、创意构思、设计实现、实施与优化等关键阶段，如附图1所示。

附图1　视觉传达设计工作流程

首先，要明确项目需求，确定视觉传达设计的项目需求，包括客户要求、目标受众、主题、风格等方面。其次，要进行概念与构思，根据项目需求，进行头脑风暴、草图绘制、参考素材收集等，确定设计方向和主题风格。在构思完成之后，选择适合的AI设计工具，如Midjourney、Stable Diffusion等，编写提示词，选择模型与风格，用于生成我们想要的效果图或提供设计灵感。接着要对生成结果进行细化与修饰，包括调整颜色、增加细节、优化构图等，以确保设计图符合项目需求和设计标准。设计结束后，要对设计稿进行审查与修改，与客户或团队成员进行沟通和反馈，根据反馈意见进行调整和修改。之后，完成最终的视觉传达设计，包括输出高质量的完整展板，并按照项目要

求进行交付。最后，将最终的作品提交给客户进行确认和验收，确保设计符合客户的要求和期望，并且可以收集客户的反馈和意见，进行项目总结和反思，以便在今后的设计工作中不断改进和提升。

在整个流程中，设计师需要灵活运用人工智能技术，结合自身的创意和设计能力，实现更加高效和优质的视觉传达设计。同时，还需要注意保护用户隐私和版权等相关法律法规。

在利用AI设计工具进行设计时，以下是一些提升设计效率与质量的实用技巧。

· 熟练掌握工具操作：深入了解所使用的AI设计工具，包括其各种功能、快捷键等，以提高操作效率。

· 使用预设和模板：利用预设和模板快速创建设计原型，可以加快设计过程并确保同系列设计稿细节上的一致性。

· 结合AI生成创意：AI可以帮助我们生成富有创意的设计素材，例如使用Midjourney、Stable Diffusion生成的图像，可以为设计提供灵感和素材。

· 迁移学习与定制模型：利用迁移学习技术，基于预训练模型进行定制，可以适应特定的设计任务和需求。

· 实时协作与反馈：利用AI设计工具中的实时协作功能，与团队成员实时交流与协作，可以快速获取反馈并进行调整。

· 多样化数据源：结合多样化的数据源，例如图像数据库、字体库等，可以丰富设计元素，提高设计的多样性和质量。

· 模型解释与调整：对AI生成的设计进行解释和调整，确保生成的内容符合设计需求和预期，可以通过调整模型参数或后处理方式实现。

· 学习与改进：持续学习和探索AI设计工具的新功能和技巧，不断改进自己的设计能力和效率。

· 人机协同设计：将人工智能作为设计的辅助工具，与人类设计师共同进行设计，发挥各自的优势，实现更优质的设计成果。

通过结合人工智能技术与人类设计师的创意与专业知识，可以实现设计效率与质量的双重提升。

AI设计资源推荐：实用的工具、网站与学习资源推荐

实用工具

AI视觉传达设计除了会用到AI绘图工具，还要使用Figma、Adobe Illustrator、Photoshop等软件，或者使用一些在线编辑平台，如Canvas等。以下是一些AI实用工具，大家可以将每款软件的优势发挥于视觉传达设计中。

Midjourney：一个基于 GAN 技术的图像生成模型，可以根据用户输入的提示词生成各种风格和主题的图像，用于提供设计灵感和概念验证。

Stable Diffusion：一种生成高质量图像的模型，具有稳定性和连续性的特点，适用于图像生成和编辑，可用于创作插画、绘图、人物肖像等。

DeepArt.io：一个深度学习艺术生成网络，可以将普通的图像转换为艺术风格的图像，用户可以选择不同的艺术风格进行转换，例如油画、水彩、印象派等。

Adobe Sensei：Adobe 公司的人工智能和机器学习平台，提供了许多智能工具和功能，用于图像识别、自然语言处理、内容生成等方面的设计工作。

DeepDream：一种基于卷积神经网络的图像生成算法，可以通过增强和改变图像中的特定模式和特征来生成具有艺术风格的图像。

DALL·E2：DALL·E2的核心技术是生成对抗网络（GAN），其优势在于能够基于文本描述生成高质量、多样化的图像。

Tiamat：国内自研的AI作画系统，也是一个提供海量的AI绘图模板和模型的在线平台，支持用户利用文本生成图片，进行AI创作，如附图2所示。

附图2　Tiamat界面

奇域AI：国内自研的呈现中国风的AI绘图平台，是表达中式审美的AI绘图创作社区，是扎根于中国文化和中式审美的AI绘图创作社区，如附图3所示。国内自研的AI系统对中文的语义理解效果更好，并且更容易生成贴近中国艺术家风格及中国画的风格。

附图3　奇域AI界面

在线学习平台

Coursera：提供各种与设计相关的在线课程，涵盖插画、平面设计、UI或UX设计等领域。

Udemy：提供众多设计课程和教程，包括Adobe软件的使用、商业插画设计等内容。

Skillshare：提供大量的设计课程和教程，覆盖插画、设计工具的使用技巧等方面。

YouTube、DeviantArt、Pinterest、Behance、站酷网、花瓣网、哔哩哔哩、知乎等平台与社区汇聚了许多设计师的作品和教程，大家可以学习到不同的风格和技巧。

学习资料推荐

知乎：莫名先生

掌握Midjourney系列：16个令人惊叹的企业插图

掌握Midjourney系列：提升真实感提示

掌握Midjourney系列：使用"4W1H"方法编写提示词

知乎：陈大码

MJ应用系列课程（一）：初识超火的AI绘画神器Midjourney

MJ应用系列课程（二）：一文学完 Midjourney AI 的基本操作与高级技巧及Prompt探索

MJ应用系列课程（三）：Midjourney 绘制壁纸、书籍插画、影视海报、Logo、图标

AI平台和工具汇总

哔哩哔哩：四喜茶茶

AI设计指南

学习路径规划：从入门到精通的成长路线图

从入门到精通的成长路线图如附图4所示。

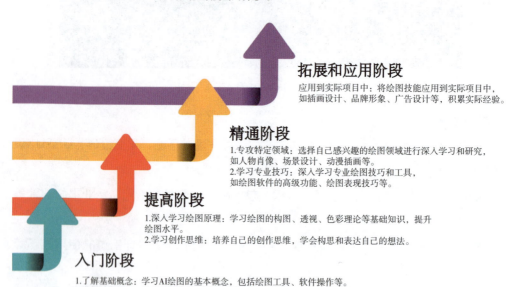

附图4　从入门到精通的成长路线图